普通高等教育艺术设计类专业"十二五"规划教材

数字媒体界面设计

主编／杨璇

副主编／王淑慧　张　镭

Morden Chinese

User Name:

Password:

Login　Register

Lesson　Lesson　Lesson　Lesson　Lesson　Lesson

Jiemian Sheji

中国水利水电出版社
www.waterpub.com.cn

内 容 提 要

本书介绍数字媒体界面设计的理论基础，设计原则、思路和方法，以及数字媒体界面的测试与评估方法和思路等。全书共6章：第1章关于界面，介绍数字媒体界面的理论基础；第2章数字媒体界面的设计原则；第3章数字媒体界面设计流程及内容；第4章不同类型的数字媒体界面设计，讲解基于数字媒体界面设计原则的设计思路与方法；第5章测试设计，论述数字媒体界面的测试、评估方法和思路；第6章设计欣赏，提供范例以帮助读者理解本书讲解的理论与方法。

通过对本书的学习，读者可以了解数字界面的特点，在把握其设计原则的基础上，掌握数字媒体界面的设计流程和具体设计方法，通过运用测试这一方式完善真正的界面设计作品。读者可以通过学习此书完善自己的界面知识结构，为成为一名合格的界面设计师打下基础。

本书可作为高等院校多媒体艺术设计、工业设计、信息设计等专业相关课程的教材，也可作为从事数字媒体界面设计行业人员的专业读物。

图书在版编目（ＣＩＰ）数据

数字媒体界面设计 / 杨璇主编. -- 北京 ：中国水
利水电出版社，2012.8
普通高等教育艺术设计类专业"十二五"规划教材
ISBN 978-7-5170-0049-5

Ⅰ．①数… Ⅱ．①杨… Ⅲ．①数字技术－多媒体技术
－应用－艺术－设计－高等学校－教材 Ⅳ．①J06-39

中国版本图书馆CIP数据核字(2012)第182865号

书　　名	普通高等教育艺术设计类专业"十二五"规划教材 **数字媒体界面设计**
作　　者	主编　杨璇　副主编　王淑慧　张镭
出版发行	中国水利水电出版社 （北京市海淀区玉渊潭南路1号D座　100038） 网址：www.waterpub.com.cn E-mail：sales@waterpub.com.cn 电话：（010）68367658（发行部）
经　　售	北京科水图书销售中心（零售） 电话：（010）88383994、63202643、68545874 全国各地新华书店和相关出版物销售网点
排　　版	北京时代澄宇科技有限公司
印　　刷	北京博图彩色印刷有限公司
规　　格	210mm×285mm　16开本　7.75印张　184千字
版　　次	2012年8月第1版　2012年8月第1次印刷
印　　数	0001—3000册
定　　价	32.00元

前　言

　　数字媒体界面设计关注交互设计和界面设计两个方面，是针对人的设计，也是研究用户和观众的设计，是大量运用心理学、市场营销学、信息科学、人机工程学等综合知识的设计手段。

　　交互设计和界面设计在关注数字媒体领域之前，从来没有今天这般兴盛。各个开设相关专业的高校教学研究、行业内各大协会与组织的交流互动，使得这个行业的上、中、下游组成部分更加了解这个学科和它能带来的价值。在此基础上，本书关注数字界面设计的原则和方法，关注如何形成界面的易用和避免产生错误的设计，这是本书编写的初衷。

　　本书从数字媒体界面的重要性和对相关学科知识的掌握出发，强调对设计的主要原则的认识和把握，进而明确界面设计的流程、内容以及不同类型界面的具体设计方法，提出测试的重要性和方法细节，最后通过对不同类型界面作品的欣赏和分析进行总结。其特色体现在两个方面：一方面，采用层层递进的方式，按照设计流程和规律，渐进式地提出了关于多学科知识的掌握—主要设计原则的把握—设计流程和内容的实施—不同类型界面的设计方法和细节注意—测试的方法等观点和问题，符合数字界面设计的教学规律和设计规律，使知识构架清晰且目的明确；另一方面，关于界面设计的原则总结、测试的概念和方法的提出，包括界面具体的设计内容，均摈弃了传统的单纯视觉观念和提法，重点从用户的使用体验出发探讨问题，符合数字媒体界面设计的行业应用特点。

　　本书由杨璇任主编，王淑慧和张镭担任副主编。感谢为本书编写工作提供帮助的各方人员，也感谢需要本书内容指导的学生。希望读者通过阅读这本书，能在数字媒体界面设计的学习上有所收获。

<div style="text-align: right">

杨　璇

2012 年 5 月

</div>

目录

第1章　关于界面

在现代科学领域，界面又称人机界面，英文缩写为 UI，是人与机器相互施加影响的区域，是人与机器进行交互的操作方式，是人与机器相互传递信息的介质。凡参与人机信息交流的一切领域都属于人机界面。

无论何种形式的人机界面，总少不了两个基本任务：把信息从机器传送到用户；把信息从用户传送到机器。好的人机界面美观易懂、操作简单且具有引导性，使用户感觉愉快、充满兴趣，从而提高使用效率。

1.1　UI 及 UI 进程

在传统解释下，UI 通常被理解为 User Interface。但市场和产品发生了突变，所有的东西都处在"交互"的世界中，用户获得体验的将不仅仅是视觉、听觉、嗅觉和味觉，而是进一步扩大到触觉。当然，这个触觉是单方面指定的。所以，UI 的阶段性进步也许应该有以下 3 个部分。

1. User Interface

UI 仅仅作为一个可用的界面形式而存在，突出的是界面的排布和展示，表现的仅仅是物理层的设计，涉及明确的图标、颜色、文字设计等，重点在于表意清楚的文字（部分使用图标），用户通过这些文字或图标使用系统。

2. User Interactive

UI 这时将开始重视界面以下的内部运行机制，用户懂得需求更多的个性化和定制服务，他们需要产品符合自己的使用习惯，排斥界面丑陋和没有快捷方式的操作，希望操作越来越简单，而功能越来越集成。

这时 UI 需要提供的不仅仅是精美的图标和直接的文字，设计上更要趋于简单、自然、达意，同时不允许为设计而设计的情况发生。

这是一种稳定的衡态，一般产品做到这个层面即被认为是成功的。

3. User Invisible

UI 的设计师们当然愿意让自己的工作有更多的使命感，这样就会有更多的价值体现。其实，这是一种必然，不管愿不愿意，用户都会越来越聪明。

用户开始通过智能界面获得直接的帮助，而不是被动地学习，用"HELP"会让他们觉得自己很低能。同时，交互方式将真正的定制化，拥有更多自由的弹性，系统限制下的逻辑错误变得更少，功能将更直接，用户的理解能力将获得充分发挥。

这就将 UI 的内容扩展到了自然界面范畴。现代计算机上帮助用户与计算机交流的设备通常是屏幕、键盘和点按设备，如鼠标和轨迹球。在过去的这些年，人机交互的这种格局从未改变，然而人们正在翘首期盼更自然的交互方式出现，尤其在汉语输入的过程中，

由于输入字母之后并不直接出现结果，还需要短暂的思考和选择，在实际使用中常常造成思维中断，让用户觉得非常不方便。未来，像语音输入、手写输入等一些多通道的输入方式可能是更好的选择。当然，这样的选择必须基于易于使用的层面。

1.2 与人机界面设计相关的学科

人机界面主要是计算机科学和认知工程学相结合的产物，同时还涉及人机工程学、语言学、社会学、设计艺术学等，是名副其实的跨学科、综合性的内容。

1.2.1 认知工程学

在很大程度上，人类所发明的机器是机械的，并且与身体能产生互动，因此身体上的局限相对来说被很好地了解了。渐渐地，对智力方面的辅助产品的发明需求逐渐超出了对人类身体的探究，如果想要设计出能更有效工作的界面，就必须掌握关于人类心理与头脑的工效学。

关于对人类智力能力的可应用工程范围的研究，称为认知工程学。某些特定的认知工程学中的局限性是很明显的：人们不可能期待一个典型的用户在 5s 内心算出 30 位数字的乘法运算，同样也不可能设计出一个与此情况类似的界面。但却意识不到其他关于人类头脑方面的局限。当使用人机界面时，这些局限性会从相反的方向影响人们的操作，而这些局限性是每一个人在遗传中都不可避免的。显而易见，所有为人所熟知的数字媒体界面被设计者设计成预期能达到的那些认知能力，其实验证明人类是不具备的。在使用计算机和其他相关设备时所遇到的大部分困难主要是源于糟糕的界面设计，而不是工作任务的复杂性或者使用者付出的努力或智力不足。

作为界面开发人员，为了成功完成工作任务，有必要深入了解认知工程学。认知的特点包括以下几个：

（1）感情和感觉。

（2）学习和记忆。

（3）注意力和能力。

用户通过感觉、视觉和听觉来收集信息。从感觉缓存、信息流到短期记忆，模式识别过程在此被调用以处理歧义和上下文关系、识别和解释。

1.2.1.1 短期感觉存储

在人类信息处理系统中，感觉缓存临时保存固定的图像供用户进行分析。

尽管已保存了丰富的细节，但这些信息保留的时间很短。可以这样说，感觉存储区肯定有很多，各自负责不同的感觉。图形化存储区用来保存可视化信息，回音存储区用于保存声音信息。图形是保存空间关系的一个可视化记录，回音保存的则是时间关系。每个感觉缓存中的信息衰减都比较快。

1.2.1.2 短期记忆

保留了当前有限信息的人类记忆区，称为短期记忆。它有以下几个特性：

（1）可自动存储。

（2）很容易重新找回。

（3）容量较小，只有 5 ~ 9 条。

（4）是通过重复而保留下来的。

（5）与输入速度相比较慢。

（6）稍有分心就容易丢失的或无意识的。

有意识的思考，诸如计算、阐述和推理，均发生在短期记忆。记忆信息量在不同的场景会有所不同。

1.2.1.3　长期记忆

过去经历的信息保存在长期记忆中。它有以下几个特性：

（1）需要通过努力才能保存和重新找回的。

（2）与个人对信息的解释有关。

（3）容量很大，约数十亿条。

（4）有意识、有条理的体系结构。

（5）持续时间相对较长。

（6）识别速度快于回想速度。

长期记忆容纳对过去事情的认识以及已获得的所有信息和机能。存储内容应该是偶然的、有一定语义的、比喻性质的、概念式的和已形成文字的。

1.2.1.4　中间记忆

保存当前正在解决问题的跟踪方法、中间结果和未来计划变更的记忆区，称为中间记忆；相反，长期记忆保存与当前任务相关的规则和经验，短期记忆则可精确地描述瞬间行动的最佳计划。

1.2.1.5　信息处理

真正的知识和技能最终保存在长期记忆中。掌握较好的技能在人的记忆系统中被编译，这意味着可自动执行。众所周知，注意的言外之意是对意识和信息的特别处理。注意是有选择、有重点且独立的。

1.2.1.6　生理上的挑战

界面设计人员必须对普通用户群面临的生理上的挑战高度敏感。有 5% 的普通用户经历过某些形式的生理上的挑战，其中有超过 70% 的人访问 Internet。尽管看起来这个数字比较小，但作为一个大的行业乃至全球的所有工作人员的数量比例来说，则委实非同小可。

普通用户面临的生理上的挑战，诸如用户对某些颜色有一定的限制，对视力不可矫正或失明等具有类似缺陷的用户，也有很多限制。为了引起用户注意而在界面中使用声音或语音获得用户输入，也可能会导致工作效率低下（并非所有人都能听见）或保密性不够。

1.2.2　人机工程学

人机工程学是运用生理学、心理学和医学等相关科学知识，研究人、机器、环境相互间的合理关系，以保证人们安全、健康、舒适地动作，提高整个系统功效的学科。

人机工程学是对人及其工作关系的理解。在人机界面领域的作用主要体现在两个方面：

（1）依照工具的能力和局限性使用工具，使机器给工作带来好处。

（2）按照人类的能力和弱点设计人机界面，会帮助用户在完成工作的基础上提高工作效率和生产能力。

因此，人机工程学的原则为：人要适合工作；工作要适合人。人要适合工作相当于培训和锻炼，工作要适合人则意味着设计工作和任务要适应人的能力。

1.2.3 语言学

计算机语言学是数字媒体界面设计所涉及的语言学中最重要的一部分，包括自然语言、命令语言、菜单语言、填表语言或图形语言等，同时还包含了形式语言理论的各个方面内容。

在界面设计原则中，提倡使用用户语言进行描述以便取得更好的易用性，这是研究计算机语言和用户语言的初衷。在一个系统的导航按钮上，是出现"工作"还是"招聘"的字眼更让用户一目了然呢？这是一个非常明显的问题。

1.2.4 设计美学

界面就像一个产品的包装，设计是应该通过组合的艺术形式让用户很快了解软件或课件各个部分的功能，或者网页和游戏的主体与任务内容。在这里，形式主要指的是字体、图标按钮、图形符号、图片、色彩、背景音乐、动态效果、版面构成和导航构架几个方面。内容则包括主题、信息的大致内容、层级和类别。功能则指具体软件指令和交互。

所以，对数字媒体界面的设计，并非只是"看和感觉"。即使界面外观设计是数字媒体界面设计中很重要的部分，那也是在对艺术设计理论与方法的高效利用方面。设计与美学所关注的整体体验质量与使用功能的结合，才是数字媒体界面设计的重要因素。

多媒体界面设计的领域是信息体系建设、交互和信息设计，以及导航系统设计的重叠。其关键是告诉用户他们正在使用的软件或网站能够做什么，他们有哪些选择，以及他们该怎样启用这些功能。在这其中，艺术设计仅是实现这种重叠的一环而非视觉全部。艺术设计依靠视觉运动的组合，布局的合理与平衡，对字体、色彩、空间、线条和图像进行巧妙安排，但即使仅从视觉效果这一单纯的目的出发去安排，其结果也是复杂的，它将影响到用户整体的体验和心情。

1.2.5 社会学和人类学

社会学主要涉及人机系统对社会结构影响的研究，而人类学则涉及人机系统中群体交互活动的研究。

数字媒体系统是面向用户的人机交互系统，对人的普遍性的研究和对对象群体特征的研究是工作的重点和开始，其中包括人的弱点、人的心理、用户的文化特点、审美情趣及群体的偏好等。而人机交互中，人的心理及行为变化则影响到整个社会的群体思维和行为，并随着设计师的设计反映在新的人机界面设计中，进而对广泛的使用者产生新的影响。

1.3　界面的重要性

　　界面设计是数字媒体产品开发中最重要的方面，它涉及整个开发队伍。有效的界面设计经常是一个预见的过程，设计目标是开发者根据自己对用户需求的理解而制定的。设计界面的艺术综合了技术、艺术，心理学上的技能——它需要左脑和右脑都参与。

　　许多参与系统设计的人员认为，界面是在开发过程临近结束时才增加到系统上的一个部件。但事实上，对大多数用户而言，用户界面就是产品系统本身。所以，对于界面设计师来说，一个必须接受和牢记的基本现实就是：界面是面向用户的。用户需要的是开发者开发的应用软件满足其需求，并易于使用。用户界面是当最终用户使用系统时所接触到的全部内容，无论从物理、感知，还是从概念特征上来讲都是如此。

　　优秀的人机界面作为介质载体，其重要性归纳起来可体现在以下 4 个方面：

　　（1）通过易用、方便体现产品系统的人性化要素。

　　（2）体现产品系统的视觉美。

　　（3）体现产品鲜明特色的个性化。

　　（4）体现产品的高品质。

　　当今，重视用户界面设计具有重要的意义。从宏观来看，当今时代是信息产业高度发达的时代，"信息爆炸"、"信息阻塞"、"信息过载"是这个时代不断响起的"急救声"，如何设计易用、高效、舒适的信息交互界面成为各行各业关注的焦点，这将具有很高的社会和经济效应；从微观而言，用户界面设计得越直观、越易用，用户的使用就越方便、越少求助，培训用户、维护系统的成本就越低。降低了客户支持成本，系统就会更便宜，同时，也将获得更多的用户好感和订单，企业的效益就会更好。

1.4　数字媒体界面的类型

　　把界面分为硬件界面和软件界面是日本人的首创，依据是界面的不同存在方式。但人机界面中的硬件和软件成分在很多情况下是并存的。当前，在人机界面领域，以图形化用户界面、网页界面、多媒体产品界面、手持移动设备用户界面为主。

1.4.1　图形化用户界面

　　图形化用户界面有时被称为 WIMP，表现了它的 4 种特有属性，即窗口、图标、菜单、鼠标指针。它的特点是操作直观、提供指针支持及界面图形化。其主要是指图形软件用户界面，如图 1-1 所示。

　　一般来说，图形化用户界面的窗口是矩形的。但现在很多软件也都把它做成不规则形，如一些音乐的播放器，看上去会更有活力和个性。

1.4.2　网页界面

　　网页界面非常类似图形化用户界面，它是信息呈现的一种重要形式，主要采用导航、链接等手段。

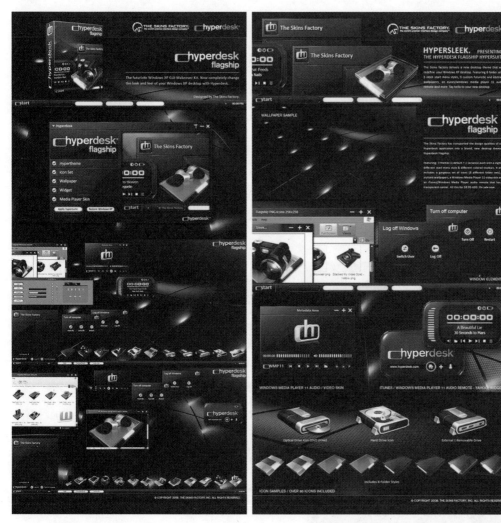

图1-1 图形化用户界面（桌面设计）

　　无论哪种手段涉及的网页用户界面，都必须通过像 IE、Netscape 这样的浏览器来浏览，所以网页界面的窗口不过是位于浏览器窗口内的窗口；菜单也是浏览器下的菜单，如图 1-2 所示。

图1-2 网页界面

1.4.3　多媒体产品界面

多媒体产品之所以被称为"多媒体"，主要是由 4 个部分组成：

（1）声音/音频媒体。

（2）图像/视频媒体。

（3）文本媒体。

（4）交互作用。

以多媒体技术和多媒体艺术相结合设计的多媒体产品界面，用一种令人振奋的方式表达信息，使得用户或观众可以与演示者或计算机本身进行交互，让信息的传达更为自然、有效、人性化如图 1-3 所示。

图 1-3　多媒体产品界面（松下设计博物馆）

图 1-4　手持移动设备用户界面（手机页面设计）

1.4.4　手持移动设备用户界面

手持移动媒体（如手机、个人数字助理）用户界面主要分为两类：一类是真正的图形界面风格的外观和行为（现在较为通用，多个窗口或应用程序并存）；另一类是图形界面子集（在没有窗口的情况下，同时只能显示一个对象，类似手机操作）。

手持移动设备用户界面的设计难点在于要求更加简化用户需求，更便于输入和交互操作，还要克服显示区域过小的困难，能够方便随时查阅机器内的信息，特别是通讯录、记事本等软件的设计更要求有良好的易用性。此外，还要能够实现个人计算机和个人数字助理之间的信息同步（图 1-4）。

延伸阅读

罗仕鉴，朱上上，孙守迁 . 人机界面设计 . 北京：机械工业出版社，2009.

第2章　数字媒体界面的设计原则

数字界面作为产品的一部分，更多时候则是产品本身，它的基本设计原则概括起来就是：一切以用户为中心。

创建一个"人本界面"可以说是用户界面的终极目标，它的概念是"能够响应人的需求并且考虑到人的弱点"。这就是对"一切以用户为中心"原则的准确解释。

数字媒体的"一切以用户为中心"原则是通过界面的易用性得以实现的。可以说，界面易用性是"一切以用户为中心"原则最为核心的部分。而界面易用性则需要通过"不让用户动脑"和"界面的一致性"这两个具体的设计原则来实现。

2.1 对易用性的解释

决定一个产品能否被用户接纳的关键是它是否有用，即实际使用它能否完成设计人员原本期望用户去完成的目标。"易用性"是一个衡量标准，用来衡量使用一个产品完成指定任务的难易程度。

在这里需要弄清一些概念。

1. 易用性—功能性

尽管这两个词是相关的，但它们却是不能相互替换的。

功能性是指产品完成任务的能力。产品被设计为能完成越多的任务，那么产品的功能性就越强。

再来看看 20 世纪 80 年代末微软的 MS-DOS 版文字处理程序，该程序提供了很多很强的文字编辑功能，但是要求用户必须学习并记住很多神秘的按键才能完成任务。这样的程序具有很强的功能性（它们提供给用户很多必要的功能），但易用性很弱（用户必须花大量时间和精力去学习才能较好地使用）。与此形成对照的是，一个设计得很好、简单的应用程序，比如计算器程序，很容易使用，但却没有提供多少功能。

这两种特性对于市场接纳都是必要的。二者都是产品"有用"这个整体概念的组成部分。明显地，如果一个程序非常容易使用但却没有什么功能，没有人愿意使用它。但一个功能非常强大的程序，使用起来复杂而不方便，用户则很可能产生抵制情绪或者寻求其他替代物。

易用性测试帮助用户确定能否容易地执行特定的任务，但它并不能直接帮助用户确定产品本身是否有价值或有功能（用户在易用性测试中也许会主动提供与功能性有关的评论，但是任何这样的评论应该通过别的、更加可靠的研究方法来验证）。

2. 喜欢它—使用它

在一个产品中"受人喜欢"总是一个令人想要的特性。如果人们喜欢这个产品，他们更可能会去使用它并推荐给他人。但是应该小心，不要把"受人喜欢"和"易用"混淆。

人们经常会因为一些与产品的易用性和功能性无关的理由而喜欢一个产品，他们常常因产品的外观或相信产品能赋予自己某种身份而被吸引。人们倾向于喜欢易于使用的产品，但并不应该以此断定一个受人喜欢的产品是易用的。

3. 发现—弄懂—效率

易用性包括很多方面，但行业内这个词特别是指"发现"、"弄懂"、"效率"等特征。

"发现"涉及用户根据需求去查找产品的某项功能。

"弄懂"涉及一个过程，即用户通过这个过程弄懂怎样去使用某项已发现的功能特点并帮助自己完成手头上的任务。

"效率"涉及一个时候，在此刻用户已经"精通"产品的功能并且不再需要进一步学习便可以使用它。

手头上任务的性质和用户执行任务的频率强烈影响易用性的这3个基本方面。有些功能很少被使用或者太复杂，以至于用户本质上每次都必须重新学习它，对于这些功能，一个界面系统需要设计特殊而显而易见的"帮助"。

2.2　获得易用性

在理解"易用性"重要性的时候，界面设计人员有时也被诱惑去添加一些"易用性"，使得一个产品呈现更易用的成分。与此相反，易用性应该是设计过程本身的一部分，而不是一种可以随意添加到过程中的某种东西。对于易用性，研究人员提到要"聚焦于用户"及"以用户为中心进行设计"的理由是，易用性取决于把用户的需要保持作为设计过程的中心。

以用户为中心进行设计必然要涉及更多的方面，而不仅仅只是遵循一套在界面上按钮、菜单如何摆放的规则。易用性测试是一个可以检查设计工作的机会，但它不是一种把易用性"添加"于产品中的途径。

以下是获得易用性的4个首要观点。

1. 尽早聚焦于用户的需求

设计人员在设计过程的早期就应该专注于理解用户的需要。

2. 完整综合的设计

设计的各个方面应该平行地进展，而非顺序地进行。应该保持产品的内部设计和用户界面需求相一致。

3. 较早地并持续不断地测试

界面设计中目前唯一可行的途径是经验主义式的，只有实际用户认为设计好，那么这个设计才是好的。把易用性测试贯穿于整个开发过程，可以让用户在产品发布之前对设计给予一个反馈的机会。

4. 反复设计

大问题经常掩盖小问题。设计人员和开发人员应该通过多轮测试反复修正设计。

关注界面易用性是对界面总体设计思路的把握，而获得界面的易用性则必须通过"不让用户动脑"和"界面的一致性"这两个具体设计原则来实现。

2.3　不动脑

2.3.1　希望不动脑的原因

对于目前多数界面来说，如果用户是第一次使用，往往会因为页面的陌生而不知所措。面对一个内容被排得满满的或者是一个设计得花哨的所谓充满现代感的页面，用户总是充满了紧张和困惑，无所适从，会费神地琢磨：这个名称是什么意思呢？那个是否是可以点击的按钮呢？我该从哪儿开始呢？他们把那东西放哪儿了？一个界面上可能有各种各样的东西需要用户停下来琢磨一下，每一个问号都会增加他们的工作负荷、分散工作注意力，虽然看似每个问题都很轻微，所耗费的时间也许不足一秒钟，但用户仍会感觉到这一思维过程的繁琐。问题一旦累加，就会影响到使用的效率，这应该并不是设计者愿意看到的现象。

别让用户动脑。人们都不喜欢大伤脑筋地做事，特别是面对数字媒体时，人们觉得更应该是轻松、便捷、愉快的。如果数字媒体界面结构不清晰和不易用，就会削弱用户对该产品及其品牌的信心。界面一目了然就如同商店里有良好的照明，会使任何东西看上去更好。相反，面对迷惑费解的东西会逐渐消瘦用户的精力、热情和时间。因此，界面一眼望去应该是一目了然、内容显而易见、含义不言自明的。

"不动脑"这一原则的实施是界面易用性实现的基础，也是易用性实现的深入和具体化。

2.3.2　让用户不动脑的方法

早在 1987 年，苹果公司就首次发表了 3 项与不动脑相关的设计理念：

（1）在计算机环境里，若是能有实现的隐喻会给用户带来熟悉的预期。

（2）立即的回馈会带给用户直接操控现实世界物体的感觉，也提供给用户有价值的事实信息。

（3）看到点到的感觉，可以获得用户的信任，从而使之相信自己的记忆。

2.3.2.1　隐喻

隐喻包含了将具体、熟悉的概念具像化，以及使其清晰、明显的过程。举例来说，不管是 Mac OS 还是 Windows，都利用文件夹的隐喻方式来传达存放文件的概念，这是概念式和联想式的隐喻。

隐喻目前已成为人机界面设计中一项非常重要的造型观念和手段。隐喻之所以行之有效，就是因为它能极大地帮助用户不必动脑。它至少体现了以下 3 个方面的优势：

1. 易识别

隐喻的建立是基于现实生活的背景以及人们普遍的既往经验。人们总是站在一定的基础上学习、使用新东西。人们通常识别和理解事物的图像要比对这一事物的口头或文字描述更快。研究表明，从一定距离来看，用符号描述的交通标志牌比只有文字描述的交通标志牌更易识别，如图 2-1 所示。

图 2-1　符号描述的交通标志比文字描述的交通标志更易识别

2. 易记忆

认知图形符号要比记忆键盘命令容易得多。一个邮箱，即使它有不同造型，但仍能被识别为邮箱。人们把邮箱同收发信件视为一体。对用户而言，它当然可以通过使用组合键 Ctrl+M 记住一个系统里的"邮政"，可在另一个系统里就得使用组合键 Ctrl+P，而第三个系统使用组合键 Ctrl+S……。对比之下，符号邮箱用起来就简便许多，它使用户不需要记忆这些容易忘记的快捷方式或命令符号，如图 2-2 所示。

图 2-2　不同外形的邮箱标志

3. 跨文化

有隐喻内容的符号比词语在跨文化交流以及克服语言障碍上表现得更好。

图 2-3 表明，隐喻符号是比词语更加国际化的案例，其所传达的诸如性别、身份等内容，使得从全球来的人们都能够识别，从而顺利完成各种必要的服务。

在界面设计中，隐喻的应用方式无需受限于实际生活的情境。比方说资源垃圾桶概念，无需真正去定义所能装载的容量有多少，而仅是采用其"暂存无用数据"的机能象征。在具体应用时，需视隐喻方式的诠释性以及实际设计表达内涵做调整。

图 2-3　性别标志

2.3.2.2　立即的回馈和看到点到

"立即的回馈"和"看到点到"共同包含了以下几个方面的内容。

1. 直接操控

当用户操作某个对象时，必须让用户始终能在屏幕上看得见该对象，且执行动作对该对象的影响必须实时呈现。例如，将文件由一个文件夹拖曳到另一个文件夹，或是将选取的文字片段由一份文件拖曳到另一份文件。这个操作即属于"立即的回馈"。

在用户需要的时候提供直接操作的功能，避免让用户处理一些琐碎的流程。比方说，让用户直接拖拽文件到传真机的图像上完成传真文件的工作，而不要要求用户先打开一个应用程序、选取文件，然后再选择传真。

2. 能见能点

在图形软件用户界面中，用户通过像鼠标之类的设备点取屏幕上所见的对象并与界面产生互动。无论是 Mac OS 还是 Windows，用户任何时候皆能看到他们在屏幕上所做的动作，且能指点到他们所看见的地方，这均建立在"对象搭配动作"的基本形式上。

3. 所见即所得

当遇到打印情况时，用户在屏幕上所看见的状况应与打印结果尽可能相同，用户在文件上所做的变更亦应实时呈现变更后的结果，不应让用户等打印出来或在心中揣测后才知道结果如何。如果需要的话，应提供打印预览功能。

"所见即所得"的应用不止局限在打印输出上，凡声音、影像等，无论在任何媒体中呈现皆应符合这一原则。

4. 用户控制

"让用户保有操作的弹性空间"与"避免用户造成无法挽回的错误"两者之间必须取得平衡。比方说，在用户可能不小心删除数据前先提出警告，但依然允许用户在了解状况后执行想要执行的动作。

5. 回馈与沟通

当用户使用产品时，随时让用户知道产品现在所处的状态。当用户执行了一个动作，应提供指示让用户知道他的动作已被接收到并正在执行中。

用户想知道他所执行的动作是在执行中还是无法执行，如果无法执行的话是什么原因，还有没有其他选择。动画是显示执行状态的一个好方式。

遇到执行动作无法立刻执行完成时，应提供有用的信息让用户了解目前的执行进度。用户并不一定必须要知道确切的等待时间，但需要给一个可供参考的判断依据，如显示copying 30 of 65 files"等有助于与用户沟通目前的执行情况的字样。

提供的回馈必须是直接、简单且能让用户了解的。以错误信息为例，要直接标示错误产生的原因（硬盘空间不足），并建议用户排除错误的方法（请尝试将文件存储至其他地方）是基本要求。

6. 容错性

可以将许多执行动作赋予可恢复功能，通过允许犯错的机制，鼓励用户勇于尝试。用户必须知道可以通过尝试来了解界面而不会造成无法挽回的损失，如此才能使用户在轻松的情境下学习并使用产品。

当然，如果在造成损毁动作前提出的警告信息过多，就需要检视界面的设计是否有问题。所以，警告出现频率过高也不是一个值得自豪的事。

7. 视觉的完美

完美的视觉是在坚守视觉设计的基础上，更妥善地组织界面的信息。这意味着画面元素要有较好的屏幕展示效果以及显示技术具有较高的质量。用户在工作中要花很长时间盯着屏幕，这就需要将产品设计得能够让用户长时间在屏幕上观看也感到愉快。

这其中可以做到的细节如保持图形的单纯性。除非图形的运用有助于提升界面的使用性，否则应避免滥用。再如，不要随意使用图像来代表某一概念。当在菜单、对话框或其他界面元素中添加非标准符号时，其意义可能对我们而言是清楚的，对他人而言则可能是

莫名其妙。

尽管说了很多，但以上这些还远远不是"不动脑"原则的全部内容，仍可以罗列出以下各项：

（1）宁愿让程序多干，不要让用户多干。

（2）迎合用户的使用习惯。

（3）首先考虑功能，然后才是表现。

（4）使常用的用户任务简单化，不要让用户解决额外的问题。

（5）使用用户的语言。专业性强的软件要使用相关的专业术语，通用性界面则提倡使用通用性词眼。

（6）实现信息的最小量以免增加系统的运行时间。

（7）现实媒体的最佳组合以帮助信息快捷、有效地传达。

……

看来"不动脑"原则永远都说不完！

2.4　一致性

2.4.1　一致性的优势

心理学中关于"再认"指出：事物是发展变化的，再认过程中所要依靠的各种线索，如事物的结构、特性、特点等，当这些事物线索变化不大时，就可以再认，当事物线索发生了很大变化，再认就很困难了。重复对应于用户的经验，这一经验会使用户满足。在重复的基础上提高、创新，是艺术设计所提出的要求。

把这样的观点运用于界面设计中，是实现界面易用性的有效方法。设计者认识到界面一致性的重要性，在界面设计时强调其整体性和延续性，可以使用户更快捷、更准确、更全面地认识和掌握产品，并给人一种内部有机联系、外部和谐完整的美感。

2.4.2　一致性的体现

界面一致性的体现包含了诸多方面，其中最需要提及的是以下几点：

（1）界面设计与企业营销策略风格一致。

（2）与相异产品操作界面的使用方法一致。

（3）与同一产品不同版本的界面保持一致。

（4）与用户的预期一致。

（5）页面元素风格一致。

（6）产品系统内部交互方式及媒体组合方式一致。

（7）产品在隐喻的设计上一致。

每件产品的用户族群都相当广泛，要与所有用户预期一致其实是非常困难的。但至少在评估这个议题时，可以先界定目标族群，分析用户需求，随之有效地探讨界面一致性该

如何与用户预期吻合。

在此需要提醒设计者注意的是，原则只是一个标准化的概念，针对不同的产品和领域，原则中的细节会有所变化，不能一概而论，读死书的设计方式是对整个用户体验的破坏。

延伸阅读

1. 斯蒂夫·克鲁格.网页设计效果优化艺术.济南：山东科学技术出版社，2001.

2. Shneiderman B，用户界面设计：有效的人机交互策略.北京：电子工业出版社，2006.

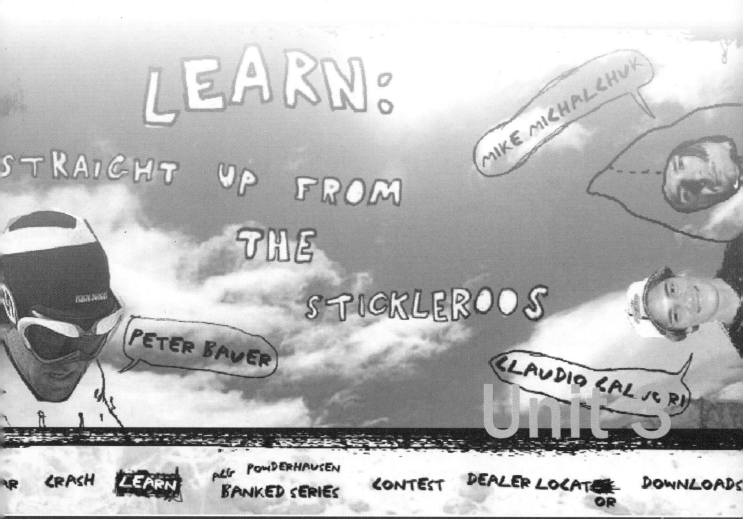

第3章 数字媒体界面设计流程及内容

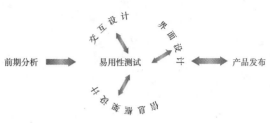

图 3-1　数字媒体界面的设计流程

数字媒体界面作为产品本身，其设计流程带有产品开发的基本特征，即总是必须从前期的调查和分析开始。但非常有特点的是，关于对界面易用性的测试，不是在产品设计完成之后，而是在真正设计制作之前就开始进行，且始终贯穿于产品整个的生命周期，分阶段持续地进行。

关于数字媒体界面的开发和设计流程，可以通过图 3-1 直观地说明。

3.1　前期分析

在界面产品开发之前所做的前期分析，主要涵盖目标用户研究、任务分析、确立界面类型、环境分析、设立清晰目标和个性开发方案等几个方面。

这一阶段的工作通常是先从对目标用户的研究和任务的分析开始的。用户研究输出的结论可以是用户的需求列表，也可以通过故事板的方式来表达；任务研究则是把用户研究得出的用户需求进行深入分析，以得出满足相应需求的页面元素。这两部分工作的进行不是完全割裂的，在进行用户需求分析的过程中，往往包含着任务分析的内容。

3.1.1　目标用户研究

在数字媒体界面产品越来越面对个人用户的今天，以用户为中心的设计方法成为设计人员的首选。在这一设计方法体系中，目标用户研究有着非常重要的位置，其工作有可能是在设计之初，也有可能贯穿于整个设计过程。

在用户研究中，人体工程学、心理工程学、社会学和组织行为学都会提供有益的指导。用户的背景，如年龄、性别、文化背景、职业、经历、受教育程度、身体条件、某些特殊要求；用户的工作环境，如工作设备、周围的物理环境、社会和文化的影响；用户的任务组织，如任务种类、工作流程，都是需要深入调查与分析的。

在目标用户研究的第一步，就是定义界面设计面向的用户群体，即如何定义目标用户并找到合适的用户研究对象。一般可以设定一些参数来对目标用户进行定义。例如，要设计一个用于手机无线环境下的银行支付软件界面，可以使用两个参数来定义目标用户：使用手机无线平台的经验；使用银行支付系统的经验。可以采用具有两个维度的矩阵图对用户群体进行划分，如图 3-2 所示。

从图 3-2 中可以看出，A 组的用户群体使用手机无线平台和银行支付系统的经验都十分丰富，属于"专家型"用户；而 B 组用户群体的两项经验都很欠缺，属于"初学者"用户。其他用户也可以按照两个维度进行划分。当然，这只是一种划分方

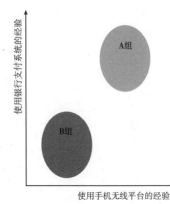

图 3-2　从两个维度划分用户群体

法，还可以再设定其他的维度对用户进行细分。

进行用户定义的目的是为了在进行用户研究时找到正确的用户进行研究，而不会因为找到不恰当的用户影响到正确的结果。

3.1.1.1　用户研究方法

用户研究的方法有很多，常用的包括间接资料收集、问卷调查、实境调查、观察、访谈及焦点小组等。把这些方法进行分类，大致可以分为背景调查、观察、访谈3大类。

1. 背景调查

这一方法的核心是输入现有的背景资料，输出对于用户研究有用的信息。具体的方法有：

（1）间接资料收集。

在分析类别中，最重要的研究方法是间接资料分析，也就是在图书、报刊、互联网上搜集与设计内容相关的各种背景资料。该方法的优势在于能在很短的时间内获得大量与设计相关的信息。虽然这些信息并非从用户那里直接得来，但由于其数量庞大和详细等特点，也是非常有价值的。

但搜集的这些间接资料，有几个问题需要引起注意：

1）时效性。

2）重复资料。

3）非权威资料。

（2）竞争对手分析。

无论是成功产品还是失败产品，竞争对手的产品都是非常重要的研究对象。对于成功的竞争产品，需要对其设计、商业表现进行分析，获得有益的设计经验；对于失败的竞争产品，则要从失败的原因入手，避免同样的错误发生在自己身上。

2. 观察

观察是用户研究方法中最常用到的类型。观察法需要设计人员进入到用户使用同类界面的情境中去，直接接触用户及系统，能够方便地获得大量的第一手资料。但观察法也有其弱点，那就是需要耗费较长的时间和较多的费用。

通过观察，研究人员可以获得以下信息：用户的使用环境；环境对界面的影响；用户使用数字媒体交互系统的方式；用户完成一个任务的过程、用户是否同时还在使用其他的产品或界面；用户在使用什么术语；什么任务花费了用户太多的时间等。

具体方法如下。

（1）影子跟随法。顾名思义，影子跟随法是指当用户使用界面系统时，研究人员跟随着用户的操作进行观察，就像是用户的影子。在跟随过程中，研究人员可以发现用户的使用习惯，体会用户使用系统的感受，可以和用户进行交流和沟通。当然，这些第一手资料，只是用笔来记录是不够的，应当同时进行拍照、录音或摄像，以便进行整理和总结。

（2）视频观察。视频观察可分为两种，一种是召集用户在实验室里进行，对于环境影响较小的界面系统研究可以采用此种方式，如网页使用研究。而对于与环境关系密切的界面系统，如家庭娱乐系统，则可以把摄像设备安装在用户熟悉的环境里，如家里。

3. 访谈

访谈是一种传统的用户研究方法，由于其实施方便、成本低廉而被大量采用。主要方式如下：

（1）面谈。

这种方法能够在面对用户的情况下进行深度的讨论，从而获得有价值的信息。主要缺点是效率低，因面谈每个用户会花费较多的时间。

面谈对于研究人员的要求较高，一是要求研究人员对相关界面系统了解程度必须很高，二是提问的方式和内容不能对用户有暗示或不良的引导（专业性不强的设计人员往往不能完全避免），三是不能有让用户感到紧张的提问。

不恰当的提问可能有以下几种：

1）带有引导性的问题，例如："这个产品有多不方便？"

2）不够中立的例子。

3）提问中带有研究人员自己的倾向。

4）不明确的问题，让用户无法回答。

5）过于直白的提问，容易引起用户的自我防备，例如："您在使用过程中犯了多少次错误？"

研究人员应当尽量精心准备问题，"这个产品有多不方便？"这样的问题可以改成"谈一下使用这个产品的感受"，在放松的状态下，如果有不方便的地方用户自然会提到。"您在使用过程中犯了多少次错误？"这样的问题可以改成"您能谈一下使用这个产品不能完成某个任务的情况吗？"

（2）问卷调查。

随着互联网的渗透，使用互联网进行问卷调查已经变得非常方便和快捷。如果是简单的用户数据收集与研究对象招募，可以使用一些社交网站上的调查工具，如 Facebook 或人人网。一些专业的问卷调查网站也可以帮助研究人员轻松地完成调查。

3.1.1.2 获取设计概念的方法

通过多种用户研究的方法，设计人员可以获得各种相关的用户数据，但设计人员如何从繁杂的数据中获得设计概念呢？以下有一些方法可以参考。

1. 卡片法

整理用户需求最常用到的是卡片法。通过该方法把用户研究方法得来的数据转变成一个个的设计需求写在卡片上，再进行分类与创意思考，从而得出若干设计概念（图 3-3、图 3-4）。

写卡片的时候需要注意以下几个问题：

（1）每张卡片上只写一个需求。

（2）用词要简洁，避免模棱两可。

（3）从用户的角度出发，也可以写成"我需要……"。

（4）尽量多写，但不要超出用户需求的范围。

卡片写完后，设计人员下一步要做的是对卡片进行分类。分类的目的是把用户需求进行整理和组合。每一类别的卡片要重新移动，从而按照一定的类别归组，同时使用不同颜

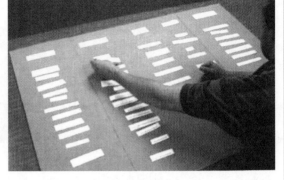

图3-3　用卡片获得设计概念　　　　　　　　　　图3-4　用卡片进行整理得到清晰的设计概念

色的新的卡片把类别名称写出，在移动和组合过程中，可以产生一些创意和设计概念。在卡片分类时需要设定一些标准，这些标准可以作为下一步创意表达的分类，而这些分类项目在未来很可能演变为交互界面的功能分类，即菜单项或栏目。

2. 虚拟角色

完成用户需求整理及概念提出之后，需要进一步对设计概念进行阐述和分析，这就可以用到虚拟角色这一方法了。

虚拟角色的核心是创造一个虚拟的用户形象，之后的设计工作都围绕着这一形象展开。虚拟角色是从大量的调研数据中得来的用户形象，具有相应的典型特征，也具有这些用户的典型需求。虚拟角色的优点在于可以把复杂的典型用户群体概念化，特定为一个或几个具体的人物，从而让设计者在进行设计和创意时迅速地将思维关注到具体人物上，同时也让系统不同方面的设计者之间有一个交流的桥梁。

虚拟人物的特征是从大量的目标用户中抽离出来的，在创建这个人物时至少要包含以下几个方面的要素：

（1）生理特征，如年龄、性别、形象等。

（2）心理特征，如性格、好恶、对人生的态度等。

（3）背景，如人物的生活环境与生活状态。描述背景最好的方式是描述这个人物一天的生活。

（4）与要设计的界面系统之间的关系。

3. 编写故事板

编写故事板是理清设计概念、表达设计创意的一种方法。任何数字媒体界面设计都是用户在环境中使用，并带有一定流程性的，因此故事板可以体现出两方面的优势，一是可以把使用环境和数字媒体产品结合起来，二是可以把数字媒体产品的整个使用流程体现在故事中。

故事板可以使文字形式，也可以用手绘或图片的形式表现出来，故事板的编写依据就是概念提出中得出的设计点。故事板的编写就像是原型草图一样，如图3-5所示。

在编写故事板时应注意以下几个问题：

（1）不要遗漏设计点。

（2）应围绕着虚拟角色展开，角色的行为要和他的

图3-5　故事板的编写

定义相吻合。

（3）故事板不是流程分析和研究，不必绘制过细的使用流程，而要关注使用情境、交互的结果及用户的感受。

（4）要根据设计的侧重点绘制故事板，不要描绘太多细节。例如，针对计算机屏幕的数字媒体界面设计就不需要过多描绘环境，而针对手持设备的界面设计不必描绘过多的屏幕界面细节。

3.1.2　任务分析

在以任务为中心的设计方法中，设计者会专注于对任务的定义与分析，但这并不意味着以用户为中心的设计方法就可以忽视对任务的分析。实际上，用户的任何动机、需求都是需要转化为任务才可以实现的。

在以用户为中心的设计方法中，用户研究过程得到的是用户的需求列表和故事板。设计人员需要在需求列表中选择有价值的用户需求做进一步设计。用户需求只是一些虚幻的概念，如何将这些概念转化为对象才是重点。在将概念转化为设计对象的过程中，任务分析起到了非常重要的作用。任务分析是将用户的需求转化为目标，再将目标转化为结构化任务，并分析任务之间相互关系的一种方法。

结构化任务往往会被表达成一个流程图，流程图中包含了用户实现一个目标所需要的每个任务、任务的顺序及任务之间的交互。在大多数情况下，流程图中的每个任务都对应着数字媒体界面中的一个或一组页面，根据流程图里包含的每个任务，设计人员可以开展进一步的页面设计。

任务分析常用到的方法是任务的分解和任务的层级分析。

3.1.2.1　任务的分解

任务的分解过程是将用户的需求概念转变为明确的任务。在界面设计中，用户的需求有时比较简单，如分享一些信息，有时则比较复杂，如寻找一家合适的餐馆并在现实生活中找到它。无论用户的需求是简单还是复杂，都可以从以下几个方面去分解。

1. 目标

为什么要有这样一个需求？用户要达成的效果是什么？确定目标可以明确地定义出用户使用这个界面的目的。

2. 方法

方法是实现目标的手段和路径。在数字媒体界面领域，方法大多为对界面的操控，当然也包含一些外部设备的辅助，如使用打印机打印等。

3. 任务

目标往往综合而复杂，而任务则是明确的步骤与行为。

分解任务的需求可以从编写故事板开始。在故事板中，设计人员可以通过分析和编写故事板把用户需求转化为目标，并进一步分解为任务。

3.1.2.2　任务的层级分析——生成流程图

任务流程图的生成可以通过任务金字塔分析来完成。任务金字塔分析是对任务层级的分析，一个复杂的任务需要分解为若干子任务来完成。针对每一个任务按照从上到下的顺

序分解为一个流程，直到这一流程中包含的每个行为都不能继续再
分解为止，如图3-6所示。

图3-6 子任务流程

流程图输出之后，设计人员就可以把每一个子任务或几个相关
的子任务作为一个页面来处理。这个页面可以称为简略视图。

页面定义好之后，需要做的是确定每个页面里的视图元素，即
内容与行为两大元素。内容元素可以理解为页面上展示出的各种文
字、图片、视频等信息；行为元素则是带来操作与交互的按钮、链
接等。定义好这两大元素后，就可以绘制页面的粗略视图了，即原
型草图。

3.1.3 确定界面类型

界面类型的确定，参考的是市场和营销方面的因素，同时，针对不同用途和目的的数
字界面类型，参与设计的工作人员类型和专业方向也会不尽相同，因此，确定界面的类型
这一环节基本是与用户研究同时进行的。

不同用途的数字界面，用途和特点差异很大，需要设计人员有基本的认识。从数字媒
体界面的类型来看，至少可以分为图形化用户界面、网页界面、多媒体产品界面、移动设
备用户界面4种；从最复杂的图形用户软件界面类型来看，又可以分为用于日常生活和娱
乐的软件界面、办公或小型商业软件界面、大型工业或商业软件界面、创造性和探索性软
件界面、特殊部门和行业的软件界面等。不同类型和不同用途的数字界面所呈现的特点和
功能完全不同，因此界面类型的确立是具体工作的开始。

3.1.4 环境分析

数字媒体界面设计是研究人—物—环境—信息之间关系的设计，这个环境包括围绕着
人与物的内部和外部环境。就外部环境来说，一个数字媒体界面产品不单是产品、用品，
带给人的不仅有使用功能、材料质地的感受，也包含着对文化思考、传统理喻、科学观念
等的认知，包含着社会、政治、经济、文化、科技和民族等多方面的综合领域。因此，在
前期分析环节中，对产品、用户、信息的整体环境分析是必要的，也是复杂和多变的。

在对目标用户进行研究的过程中不可能不涉及对环境的关注，因此，对环境的分析可
以在对用户进行调查和分析过程中同步进行。当然，除了上面所谈到的文化等环境，数字
媒体界面的外部环境分析还包括系统的硬软件支持环境及接口、向用户提供各类文档要求
等方面，对这些问题的分析也会在对目标用户研究和任务分析中体现出来。

3.1.5 设立清晰目标和个性开发

3.1.5.1 设立清晰目标

设立清晰的界面设计目标，是一个提高设计效率和确立界面个性而必须要做的事情。
一般来说，设计者都认为自己知道界面存在的理由，但又不知道如何创造直接的、可量化
的目标。模棱两可的目标迫使设计人员设想各种方案，但这种方案可能导致期望落空，也

同时会破坏产品和用户之间的相互信任。比如说，"出售更多的东西"或"越来越多的接触"这种提法都不能作为目标显示出来，因为它们含糊不清，指引不了具体的行动方向。

可以这样说：

我们正在重新设计我们的网站，因为我们需要更多的访问率和一个新的界面，并希望在行业中更加受人敬重。

具体的模板可以是：

我们要_____是因为_____以至于_____。

● 我们希望增加 20% 的访问率，因为我们需要更多地曝光自己，以便我们每月能够建立 8 个或更多的客户信息。

● 我们要更新当前的形象，因为我们需要更多的相关客户，以便我们能够把我们的利率提高 10%。

● 我们想要每月写 4 篇与行业相关的文章，因为我们想有助于我们的产业，让我们每月能和两位同行结成伙伴关系。

注意如何区分"手段"、"原因"和"目的"，明确项目所有者的目标，并说明为什么他们需要这些，以及他们打算如何去实现。论证设计标准是一个很好的方式，它可以消除意义不明的目标，有助于设计人员和项目所有者作出更好的决策并避免在后期流程中得到出乎意料的结果。在这一环节中，设计人员应做的就是及时地修订目标，取得各方的理解，并对此达成一致意见。

在此需要提示的是，设计人员可以设计多个目标，保证至少可以实现第一到第三个目标，但也不能太多，数量庞大的目标只会导致目标无法实现。

3.1.5.2　个性开发

界面是人与物之间的感情纽带。一个界面是由一组特点和特性组成的，这些特性常见于在世界各地说任何一种语言、有着任何一种历史、人口数量的群体。每一个界面都有自己的长处、短处和特性，这些都有助于增强用户的记忆并建立信任。

有研究表明，人类的特性通常涵盖了 12 个方面：天真、探险家、传奇、英雄、歹徒、魔术师、普通的男孩 / 女孩、爱好者、小丑、照料者、创作者、管理者。这样的分类同样适合于界面设计，因为界面的个性直接吸引着相同特性的目标用户。

上面的分类好像有点奇怪，但可以以"歹徒"为例分析其特质，就可以明白界面设计的个性开发从何处入手。

歹徒的特质有以下几点：

（1）渴望报复和 / 或革命。

（2）想要摧毁所有不能正常工作的事物。

（3）痛恨自己无能为力或被轻视。

（4）试图破坏或恐吓他人。

（5）希望带给人们彻底的自由。

（6）往往被误解为邪恶。

（7）有犯罪倾向。

通过特质的分析在策划之初设计出某一"个性"并始终保持，将其应用到任何与用户

产生互动的方面，同时密切关注用户的反应，就会形成一个非常强大的产品和品牌。

　　前期分析中所涉及的目标用户研究、任务分析、确立界面类型、环境分析、设立清晰目标和个性开发方案等几个方面，并不要求按一定顺序进行，在这个环节中，这些内容经常是同步混合开展的，因为这中间涉及相互之间的因果联系。

3.2　总体设计规划

　　无论是哪种产品的设计，正确的设计步骤总是从总体到局部进行的。数字媒体界面产品由于其信息载体的特点，其规划也是从信息的构建出发，由总体到局部进行整体地思考。这一阶段的思考中心是信息传递的成功率和界面的易用性。

3.2.1　信息的框架结构设计

　　数字媒体界面是信息传递的载体，对它进行设计的总体目标总是围绕着信息的有效传递展开的。无论是前期的原型草图设计，还是后面的真实产品设计，往往都是从信息体系的构建着手建立界面框架结构的。

　　该建立需要对一个界面系统的组织结构进行研究和规划，在项目投资者的需要与目标用户需要之间扮演着综合角色，为界面产品制定出周密的信息传递计划。具体说来，即通过定义组织结构、导航系统、搜索工具来指定用户找到信息的途径。

　　信息结构对应着用户的需求分析和目标任务分析，是组织信息的模式。单独的信息通过不同的结构发生逻辑的联系，组成能够完成某一功能的界面。信息组织结构有以下多种不同的模式。

3.2.1.1　线性模式

　　线性模式是沿着时间轴进行的模式。线性模式的信息组织按照先后顺序进行，往往不会独立存在，通常是网状或层级结构的组成部分。"微博"包含着典型的线性结构。一个话题提出后，回复的内容会按照时间先后组织起来，但如果回复的内容较多，想找到某个特定的信息就比较困难了。

　　微博的线性结构信息也会通过转发等方式与其他的信息相关联，最终形成网状结构模式。

3.2.1.2　层级模式

　　大多数数字媒体界面都是采用层级模式来构建信息的，如网站。在前面提到的金字塔结构也是层级模式的典型代表。在这个结构中，不同层级的信息通过导航进行跳转，以此获取想要的信息（图 3-7）。

3.2.1.3　网状模式

　　网状模式不同于层级模式，层级模式中的信息不与其他分类中的信息发生直接关联，而网状模式中信息之间相互关联，层级关系比较模糊，类似于一个扁平的结构。层级模式往往是一种封闭的信息结构，而网状模式则是开放的，每一个信息都有可能拓展出新的网状结构。

图 3-7　网站的层级模式

图 3-8 网状模式

图 3-8 所示为人物关系之间的网状结构，每个单独的人物都能拓展出新的人物关系。社交网站的组织模式具有网状的特征，信息在好友之间传递时会沿着一个个网状结构迅速传播，类似于爆炸时的状态。

3.2.1.4 地图模式

地图模式是信息与地理位置之间的结合。在今天，移动设备功能越来越强大，GPS 定位的应用也越来越广泛，移动位置服务产生了大量的数字界面，这些界面中主要的信息组织都依赖于用户的位置，用户也会通过定位的方式让信息与真实世界相关联。

有些数字媒体利用地图模式对信息进行分组，可以使用户通过地理位置来搜索信息。例如，著名的图片网站 Flickr，将用户上传的图片按照地理位置进行分类并提供搜索，如图 3-9 所示。当用户选中某张图片进行预览时，地图上会显示对应的位置信息，同样，当用户选中地图上某个位置点时，相应的图片也会弹出，如图 3-10 所示。

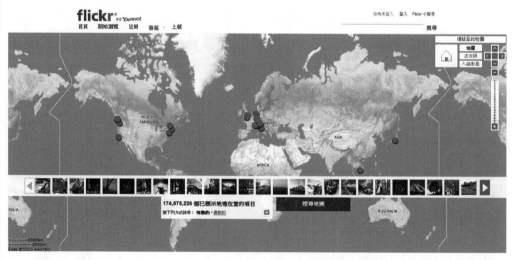

图 3-9 地图界面

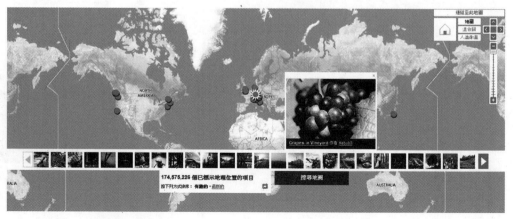

图 3-10 图片与地理位置的对应

3.2.1.5　导航与搜索

在各种信息结构中游走离不开两种工具，即导航与搜索。信息结构当然是越简单越好，但如果有大量的信息需要组织，信息结构就会变得比较复杂，这就需要导航与搜索功能以保证用户在使用界面时不会迷路。

图3-11　页面顶端和左侧都有导航

1. 全局导航

用户能够通过全局导航到达整个界面系统的每个核心页面。一般来说，全局导航会位于界面的顶端或左侧，如图3-11所示。

全局导航的设计要注意体现界面的一致性，最好在每个页面都出现在同一位置以保证用户不会迷惑。全局导航的第一个项目往往是"首页"，这可以确保用户在不知道去哪里的时候又回到最初的页面这一机会。同样，值得注意的内容还包括信息的排列应按照信息的重要性从主到次排列、导航的位置安排符合视觉习惯与流程等。

2. 分级导航

全局导航担负着总揽全局的界面系统任务，而深入到系统内部的页面就需要分级导航的指引了，如图3-12所示。

3. 路径导航

路径导航又叫面包屑导航，名字来源于大家熟知的童话故事：兄妹俩想用撒在森林路中的面包屑作为导航，沿着进入时的路径回家，可面包屑被森林中的动物吃掉了，兄妹俩还是迷失在森林中。界面上的面包屑导航不会被动物吃掉，用户可以沿着这类导航一步一步地回到出发点。这类导航指出了当前页面在整个交互结构中的位置和层级关系，并可以跳转到相关的上一层级中去，如图3-13所示。

图3-12　分级导航

您当前的位置：　首页 ＞　淘宝房产 ＞　房产理财 ＞ 正文

图3-13　路径导航

另一种路径导航是按照浏览页面的先后顺序进行排列，使用"前进"与"后退"功能按钮。它可以让用户按照时间顺序退回到刚刚到过的页面位置。这种按浏览次序进行的导航只是在采用单窗口深入的界面中才能应用，对采用每次深入层级都打开新页面的系统来说不存在前进与后退概念。与层级路径导航类似，顺序路径也可以通过调出浏览历史路径实现不同次序页面的跳转，如图3-14所示。

4. 标签导航

按照标签组织的信息可以使用标签进行导航，标签导航可以让用户不经过层级而直接找到自己感兴趣的内容。标签导航还可以给用户提供推荐性的指示，让用户有更多的选择，如图3-15所示。

5. 搜索

搜索功能是非常重要的导航辅助，就像用户在森林里迷路，忽然捡到一个GPS导航仪，只要输入自己想去的地方就可以立刻到达。当然，搜索功能一般只在内容或层级关系非常复杂的系统中才有用武之地。用户可不希望每次搜索的结果都是"对不起，没有符合要求的结果"。

图 3-14　后退按钮与历史路径　　　　　　　　　　　　　图 3-15　标签导航

　　大多数的搜索视觉元素由文本输入框和搜索图标组成，还有一些采用增加搜索分类来达到更加精确的目标。往往"搜索"都会设计在邻近导航元素的位置以明确两者之间的辅助关系，如图 3-16 所示。

图 3-16　搜索框

图 3-17　Google Music 的挑歌界面

　　复杂的高级搜索往往需要一个页面来呈现，大多数情况下用户需要进行一些类别选择，最终指向搜索目标。也有的搜索通过视觉化的界面呈现，模糊地控制搜索条件，直观地反映搜索结果，就像图 3-17 所示的 Google Music 挑歌界面，用户不需要特别精确地搜索，只是凭借感觉来选取自己想听的歌曲，这种搜索称为情景式搜索。

　　根据信息量的多少、用户的需求、界面的任务选择适当的信息组织模式，并对页面进行精心的设计。设计的思路需围绕着界面的易用性和信息传递的有效性展开。信息量大和复杂的界面应有多种形式的信息查阅功能以方便用户，菜单、按钮、搜索、跨层级跳跃这些形式可以相互配合。层级间的关系应清晰明确，涵盖范围得当。层级的深度最好控制在 3 层以内，以免用户迷失目标或产生厌烦情绪。

3.2.2　交互设计

　　数字媒体界面中的交互设计是指用户面对界面系统时对信息进行的各种操作以及系统对用户的反馈。交互设计的主要目的是让用户顺利、愉悦地使用界面，因此，界面设计的易用性因素是交互设计的重点。

3.2.2.1　操作类型

　　交互设计是一个复杂的综合过程，用户在这一过程中不停地与交互界面进行各种交流

和沟通，同时也产生着复杂的情绪变化。分析这一过程不是一件简单的事情，设计者可以从以下几个角度去理解交互设计的不同类型。

1. 直接操控

直接操控这一概念是在 20 世纪 80 年代出现的，指的是用户按照现实生活中操作真实物体的方式来选择和操作数字对象。最典型的直接操控代表是数字界面中的播放按钮，就如同在现实生活中按下一个按钮让卡带开始转动一样，如图 3-18 所示。

图 3-18　数字界面的播放按钮

（1）使用鼠标。

鼠标的出现是具有划时代意义的，它是图形界面（GUI）系统中不可缺少的一部分。它让用户可以采用直接控制的方法去操控界面，而在它出现之前，用户只能通过键盘间接控制屏幕上的元素。鼠标和屏幕上的光标代替了用户的手。

鼠标的使用有一系列约定俗成的操作习惯，大多数习惯使用鼠标的人可能已经忘记第一次使用时的感觉，但每一个数字界面用户确实是经过了一段时间才掌握了鼠标的操作。移动鼠标对应着屏幕上的光标运动；鼠标经过某个按钮时，按钮会打个招呼；单击鼠标表示选中某个元素，就像用手抓起一件东西；双击鼠标代表着进一步的操作，可能是打开一个文件，也可能是确认某个操作；右击鼠标则可以给用户带来更多的选择。

因此，设计者在设计一个基于鼠标操作的界面时，应当考虑到如何将用户对界面的操控分配给鼠标动作。例如，对文本的选择，在大多数浏览器或文字处理软件中都有对此的鼠标操作定义，即单击鼠标选定文本位置，双击鼠标选中当前位置的单词，连续 3 次单击鼠标选中当前段落。

一般来说，关于鼠标交互细节的设计是放在界面元素设计时考虑的，但在此处也不妨先介绍一下。

1）鼠标悬停效果。鼠标悬停是一个常见的交互设计方式，目的是提示用户该元素可以选取或单击，有时也会激活说明提示文字，如图 3-19 所示。

也可以使用更加复杂的设计让鼠标的经过变得有趣。如图 3-20 所示，两组图的左侧分别为原始状态，右侧分别为鼠标经过状态。

图 3-19　鼠标经过效果　　　　　　　图 3-20　鼠标经过的趣味效果

2）光标替代。在使用鼠标的过程中，鼠标的移动对应着屏幕上光标的运动，而光标的样式可以给交互增加新的含义，而不再只是简单地替代手的动作。图 3-21 是一个设计类课程的课件，设计者采用游动的鱼的形态替代光标，移动鼠标，"鱼"尾会产生在模拟的水面游动的拖曳效果，为页面增添了额外的意境。

与鼠标类似的界面操控工具还包括数位笔、轨迹球等，它们产生的交互效果与鼠标类似。

（2）使用手指。

随着触屏手机与平板计算机的流行，使用手指与界面进行交互变得越来越普遍。使用手指当然要比使用鼠标直接，一个没有鼠标使用经验的老人或孩子可以很自然地使用手指

操作界面。直观操作指示性是手指操作的优势。但如果用户已经熟悉了鼠标的运用，那么从操作的准确性和速度来看，手指并不占上风。用户如果用手指去操作一个基于鼠标操作的界面，效率会非常低。

手指操作也有着约定俗成的习惯。手指的点击动作继承了鼠标的操作：滑动手指可以拖曳对象；在多点触控的界面上用两根手指可以放大或缩小画面；用 3 根手指可以打开菜单等。

触屏手机的解锁操作也是一个手指直观操作的典型。iPhone 的解锁方式类似于日常生活中拨开插销的动作，箭头的指向与文字说明帮助用户理解，用手指在直线上滑动操作起来非常方便（图 3-22）。

图 3-21　光标用游动的"鱼"替代

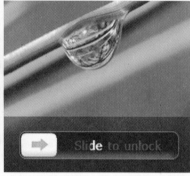

图 3-22　不同触屏手机的解锁界面

（3）TUI。

TUI（Tangible User Interface，实体界面）是指基于实体环境的用户界面系统。这一概念最早由 MIT 媒体实验室提出，属于自然界面的概念范畴。TUI 可以让用户摆脱 GUI（图形界面）的学习过程，直接对实物进行操控，达到使用界面系统的目标。

目前的 TUI 往往需要和 GUI 相结合，像微软推出的 Surface 系统，通过实物手机、银行卡等与带有图形界面的屏幕相结合，改变了传统的交互方式，使系统使用更加直观和有效率，如图 3-23 所示。

图 3-23　微软的 Surface 系统

2. 间接操控

间接操控是指不接触操控的对象而对其进行操作的方式。GUI（图形界面）时代之前的命令行以及文本界面时代的计算机操作大多是间接操控。使用键盘是间接操控的主要

方式，例如，使用组合键 Ctrl+C 可以复制对象，用组合键 Ctrl+V 可以粘贴对象，按键盘上的 Delete 键可以删除对象等。使用键盘进行操作的流程要比直接操控快捷，因为这一流程省略了在空间中准确定位选取对象的过程。例如，设计人员喜欢使用快捷键操作像 Photoshop、3ds Max 这类的设计软件，就是因为这种操作方式要比拿起鼠标在菜单项中沿着层级寻找按钮有效率得多。但如果想熟练掌握这种间接操控则需要较长时间的学习和记忆。

在游戏界面领域，间接操控的使用更加广泛。因此这种操控方式也经常会用在一些模拟游戏场景的网站设计中，以吸引用户的浏览和探索兴趣。例如，大众 Polo 的体验网站（ http://follownoone.com.au ），用户可以选择用方向键控制屏幕上的小汽车来移动页面，在一个类似地图的界面进行各种信息的浏览，这吸引了大量的用户去访问（图 3-24 ）。

图 3-24　用方向键控制汽车以移动网页页面

在实际运用中，直接操控和间接操控往往是结合进行、相辅相成的。如果只是单一的操控方式，很可能会招来用户的诸多抱怨。iPad 提供了虚拟的键盘供用户输入信息，但这个内置的键盘并没有设置方向键，在编辑文本需要控制光标准确位置时，只能使用放大镜工具，因此使得效率降低，这是一个败笔，也是设计师的严重失误。

3.2.2.2　回应类型

1. 状态转化

直接操控和间接操控是两种向界面发号施令的方式，而界面系统对用户操控的回应方式也是交互设计需要重点关注的问题。界面回应最主要的方式是状态的转化。

最常见的状态转化是页面的跳转。大多数界面是由多个页面构成的，每个页面都承载着功能实现和信息传递这两方面的任务。典型的页面跳转是网站中的网页浏览，这种交互的方式来源于传统的阅读。

另一种状态转化类型是弹出式页面。当页面信息量较大，或者信息内容有层级差异，需要新的空间来承载，但同时又不希望用户离开这个页面时，弹出式页面是最佳的选择。在设计弹出式页面时，必须要有关闭或确定按钮以便用户随时关闭页面。不推荐使用主动弹出式页面以免用户厌烦。

页面的状态转化通常伴随着转场的设计呈现出来，这是一种动态的形式，是提供给用户不同交互体验的主要形式。对转场的设计可以给用户以视觉舒适而避免产生突兀的视觉感受，也可以体现出整个界面系统的交互风格。但需要明确的是，转场只是为了强化用户

图 3-25　通过操控箭头键控制汽车的走向，在平面空间上由上往下移动页面

的使用体验，其本身并不能成为视觉和使用的焦点。

（1）淡入淡出是转场的基本形式，在视觉设计和声音处理中常被用到。这种方式提供了一种平滑的转换感受，而且并不会过多地吸引用户的关注。如果这一效果做得过于明显，就会让用户觉得多余和繁琐。

（2）空间变化。空间转换的方式以二维空间转化最为普遍。页面会在平面二维空间内沿着上、下、左、右 4 个方向延伸，由此带给用户整体的感受，如图 3-25 所示。

三维空间的转场更多是为了给用户带来炫丽的视觉刺激，有时也会提示页面在三维空间内的结构方式。

（3）隐喻式转场。最典型的隐喻式转场是"翻页"。用户通过翻书页的方式打开新的页面，隐喻了现实中的阅读场景。隐喻式转场可以通过交互的过程表达设计者对界面的设计理念，也可以带给用户有趣的交互体验。图 3-26 所示的页面采用了手往下拉动窗帘的方式来转场，带给用户以新的交互体验，也体现了设计者独特的理念。

2. 行为序列

行为序列是一个特别的概念，是指界面被用户操控后，页面的某个元素或整个页面产生一系列的行为回应。例如，单击按钮后某个面板消失；通过拉曳某个局部来放大或缩小窗口等。

行为序列的目的是给用户的操控以明确的反馈，表明用户的交互行为有了结果。典型的行为序列包括拖曳、关闭、位置与形态变化等。在图 3-27 中，用户用手指在屏幕拖曳和停留，造成了界面中的图形和功能区的反应随之变化。

图 3-26　隐喻式转场

图 3-27　拖曳行为

3.2.2.3　交互设计要点

1. 预设用途

预设用途（Affordances）一词，也可翻译成示能性，是指物品被人们认为具有的性

能以及实际上的性能。当人们看到一个杯子时，马上知道它是一个容器，可以盛水，因为它有一个开口的空间；看到一支笔，就知道可以握着它写字；看到一个旋钮就知道可以扭动它。这些预设用途是用户从人类和自身的生活经验里学到的。当然，因为环境的不同有时也会产生偏差。

在数字媒体界面设计中，这一概念非常重要。与直接模拟形象的设计方法不同，预设用途主要提供了一种使用界面的线索以及使用界面上某一元素的因果关系，而不只是形象上的相似。界面中最常见的预设用途是网页中的链接。蓝色的文字会告诉用户此处是一个链接热区，单击就会有新的页面或内容出现，鼠标经过时链接也会显示出下划线进行提示。这样的预设用途对于大多数用户来说，是不言自明的，如果设计人员设计了一个蓝色文字而不是链接热区，就会让很多用户产生误解，以至于认为界面很糟糕。

同样的预设用途还有很多。比如告诉用户单击就会关闭的"×"符号；提示用户输入内容的文本框等。

也有越来越多新的预设用途在界面交互领域出现。今天的用户站在一块屏幕前时，会不由自主地伸出手指点击屏幕，因为触摸屏幕的预设用途已经深入人心。苹果公司的产品很多都带有多点触控的功能，用户可以用两根手指在触摸屏或触摸板上做放大或缩小的滑动动作。当这种操作被越来越多的用户使用而成为一种风潮后，它也会成为针对触摸屏的一种预设用途。

2. 控件

控件是预设用途最好的案例。在计算机出现之前的很多年，人类就开始使用一些具有固定功能的设备来完成特定的任务，这些就是界面控件的原型，如开关、旋钮、把手等。

控件的作用是完成设定好的操控。按键用来激活或关闭某个功能；旋钮用来调整在一定范围内的变化；拨动开关用来在两种状态中进行切换。可以把具有固定功能的界面元素都看做是控件，几乎每个界面上都会出现各式各样的控件。

（1）按钮。按钮是数字媒体界面中最常用到的控件。一个界面上往往会存在几十个按钮。按钮可以完成控制页面状态的转换，也可以控制界面元素做各种动作。在标准化程度要求较高的界面中，如软件界面和手机界面，按钮的样式较为固定，而在一些个性化较强的网页界面中，按钮的设计往往能成为吸引眼球的亮点。

图 3-28　调节亮度的滑块

（2）滑块。滑块可以提供在一定范围内的调整操作，一般用来调整音量、亮度或范围，如图 3-28 所示。

有的滑块其两端会有微调按钮，这种控件也被称为滚动条，图 3-29 所示为数字地图界面上常用的滚动条。

（3）文本框。文本框可以提供输入文本的空间，这种控件往往会包含在搜索框或各种表单中。

（4）进度条。进度条用来表示一个复杂进程执行的程度。进度条也可以做成丰富的图形动画。其他控件还有下拉列表框、单选按钮、复选框、搜索框等。

控件的优点有以下几个方面：

1）控件是一些容易理解的预设用途，用户不必过多学习就可以直接使用。

图 3-29　地图界面中的滑块滚动条

2）易于标准化。使用标准控件可以让用户快速地把使用一种界面的经验转移到同类界面中。

3）让界面更简洁。控件可以保持界面的一致性，从而在视觉上减轻用户的负担、提高界面的易用能力。

在使用控件时，首先要注意不要在一个页面放置过多的控件，可以考虑分页面显示多项内容。

其次，应该将核心的控件突出出来。每个页面上都有核心功能的控件，精心设计这类控件的外观，并调整其尺寸和位置，使之处于最醒目的状态。

图3-30　控件分组

再次，将有关联的控件放置在一起，把无关联的控件进行功能分组，以免产生误解。图3-30中，单选框成为一组，与按钮组件拉开一定距离，避免视觉上的误导，这种设计也遵循着格式塔视觉原理的接近性原则。

最后，关于控件的摆放顺序，如果有多个控件出现在界面中，设计人员应认真考虑它们的摆放位置。如果控件来自于现实生活，就可以参照控件原型的摆放习惯，使控件与原型之间产生映射关系。例如，数字播放器的控件摆放顺序基本都是参考现实中的播放设备。如果没有参考的原型，那控件的摆放可以按照操作顺序从左到右、从上到下摆放。但像"确定"、"提交"一类的按钮，一般都是放在流程的最后，避免用户产生误操作。

3. 反馈

反馈是指用户进行操作后交互系统给予的某种提示。如果系统对用户的操控没有反馈或反馈较慢，可能会导致用户重复操控动作，整个交互过程就会产生问题，用户的任务最终可能会以失败告终。因此，恰当的反馈是交互设计的重要组成部分。

（1）反馈的要点。

1）及时。反馈必须及时，哪怕就是耽搁一秒钟也会给用户带来疑惑和不满。试想一下在饭店里招呼服务员的场景，如果没有服务员理会，顾客将会感觉很糟糕。当顾客有需求时，服务员如果不能立刻服务客户，也要及时地反馈给顾客表明已经收到了他的请求。这种情景和界面设计中的反馈是一样的。当用户单击一个按钮时，界面上应立刻有所反应，如果这个反应过程时间较长，系统要提供一个进度条指示表明系统正在做出反应。

2）明确。系统的反馈也必须明确。当系统正在对用户的操控进行处理时，可以提供类似"载入中"或"请稍候"这样的提示。当然，提供进度条是一种更为明确的方式。但当系统中断或异常终止时，系统必须明确地告诉用户系统已经终止操作或者退出，否则用户会在等待中失去耐心，做出更多错误的操作，如图3-31~图3-33所示。

图3-31　系统运行的反馈

图3-32　进度条提示

图3-33　程序终止的反馈信息

（2）反馈的类型。反馈在整个交互界面系统过程中无处不在。没有反馈，用户就无法和界面系统继续交流，不同类型的反馈都有着各自的特点。

1）悬停反馈。悬停反馈能够指示出光标目前的位置，并能告知光标经过的位置上是否有特别的元素等待进一步操控。在界面中按钮必须设置悬停反馈，否则用户会识别不到按钮，从而失去操控的意识和机会。基本的按钮悬停效果如图3-34所示。复杂的悬停效果可以给界面增加亮点，丰富用户的交互体验。

图3-34 Windows7系统任务栏软件启用的悬停反馈效果

2）单击反馈。单击反馈是界面元素在被单击后产生的反应，表明此元素已经被单击，如图3-35所示。单击反馈在触摸屏系统中更加重要，因为触摸屏系统中没有悬停反馈效果。

3）选中反馈。当元素被选中后，显示出与未选中状态的区别，提示用户已经选中并可以进行下一步操作，如图3-36所示。

4）进度反馈。进度反馈分为确定性反馈与非确定性反馈两种，确定性反馈可以告知用户进程大致的完成比例。

5）激活反馈。有些元素，特别是不应占据页面重要空间的控件，给它们设置动态反馈可以区分它们的激活与非激活状态。在非激活状态下元素尽量消隐在页面中，需要它们时再将其突出显示，如图3-37所示。

图3-35 触摸屏手机的单击反馈提示

图3-36 选中后图标变亮

图3-37 iPod的搜索功能被激活状态

4. 错误

错误信息提示是界面交互系统设计中也要顾及的方面。在用户进行了错误的操作时，系统需要提供错误信息，往往也伴随着提示音。

用户可以撤销操作也是界面设计的重要方面，这样才能给用户出错后弥补的机会。用户出错后的错误报告页面应尽量提供准确的信息，也可以设计一些有趣的画面缓解用户的焦躁情绪。

3.2.3 版面设计

数字媒体界面的版面设计，是基于清晰的信息框架结构和界面易用性的整体版式规

划，其包含的内容除了信息的视觉传达外，还有人机工程学方面的考虑。这个阶段，其实是信息框架结构设计的结果到界面元素设计具体化的过程，因此，对版面的设计，需要首先体现信息传递的有效性原则：

（1）平衡原则。屏幕上、下、左、右均需体现视觉平衡，不要过分堆挤数据；否则会产生视觉疲劳和信息接收的错误。

（2）经济原则。在提供足够的信息量的同时需要注意版面视觉的简明、清晰。

（3）次序原则。对象显示的顺序应依需要排列。对不同的功能区间划分清晰。

（4）规范化。显示命令、对话及提示行在一个应用系统的设计中尽量统一、规范，即外观、大小、位置的一致。遵循规范化的程度越高，界面的易用性就越好。

针对于不同的界面类型和信息传递目的，设计人员需要选择与之相匹配的视觉版式类型。不同的类型指引着不同的视觉心理，对信息的有效传递和界面的易用起着关键的作用。

3.2.3.1 骨骼型

通常体现为竖向通栏、双栏、三栏、四栏；横向通栏、双栏、三栏和四栏。栏目数一般不应过多；否则会造成视觉拥挤和信息分类不清晰。在数字媒体界面中，一般以竖向分栏为多，如图 3-38、图 3-39 所示。

图 3-38　竖向骨骼型页面版式　　　　　　　　　　　　　　　　图 3-39　横向骨骼型页面版式

3.2.3.2 满版型

满版型具有舒展、大方的感觉，如图 3-40 所示。

图 3-40　满版型页面版式

3.2.3.3 中轴型

以水平中轴线排列的页面给人以稳定、平静、含蓄的感觉，以垂直中轴线排列的页面给人以舒畅的感觉，如图 3-41、图 3-42 所示。

3.2.3.4 曲线型

给人以女性的轻柔动态感觉，也能体现静谧、流动的特质，如图 3-43、图 3-44 所示。

图 3-41 水平中轴型页面版式

图 3-42 垂直中轴型页面版式

图 3-43 曲线型页面版式体现女性式的轻柔动态美

图 3-44 曲线的配合体现运动感

3.2.3.5 倾斜型

倾斜型页面会形成不稳定感或强烈的动感，引人注目，如图 3-45 所示。

3.2.3.6 对称型

对称型页面会形成稳定、严谨、庄重、理性的视觉感受，如图 3-46 所示。

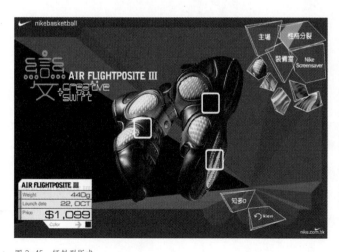

图 3-45 倾斜型版式

图 3-46 对称型版式

3.2.3.7 焦点型

焦点型页面分为中心型、向心型、离心型 3 种，如图 3-47～图 3-49 所示。

图 3-47　中心焦点型版式

图 3-48　向心焦点型版式

图 3-49　离心焦点型版式

3.2.3.8　三角型

正三角型版式最具稳定性；倒三角型版式最能产生动感；侧三角型构成一种均衡版式，既安定又有动感，如图 3-50 所示。

3.2.3.9　自由型

自由型版式可以造成一种活泼、轻快的页面效果，也是比较不易控制的一种版式，如图 3-51 所示。

图 3-50　正、倒三角结合的版式形态

图 3-51　自由型版式

版式类型的确立是基于多方面的考虑形成的，并非只从视觉需要出发，它是进入到界面各元素设计的综合设计环节。

3.3　界面元素设计

再复杂的界面也是由最基本的界面元素构成的，如同一砖一瓦建起高楼大厦，设计图都是经过切分，先构成基本界面元素，再进一步构成整个界面的。

在数字媒体界面设计中，要特别注意一个"动"的概念，即数字媒体界面是交互、不断变化的。设计者不仅要考虑一种状态下的界面，还要考虑所有可能状态下的界面。设计元素之间不仅在静态布局中相互影响，更是在动态的组织中相互影响；不仅是现有界面的简单变换，更可能是依据某种规则生成新的界面。

3.3.1　媒体选择

这里所指的媒体，并非是传播载体，而是指构成数字界面的介质构件，常见和为人

所熟知的就是文本、图形图像、影像、声音和动画等这些东西。在某个界面设计中，这些媒体并非都会被运用，而是由设计者根据产品特性、用户需求、界面特征有针对性地选择和组合。因为没有任何一种媒体在所有场合都是最优，每种媒体都有其各自擅长的特定范围。

（1）文本。即使是非印刷产品，文本也是信息传递的主要方法之一，它能表现概念和刻画细节。

（2）图形图像。能表达思想轮廓及蕴含于大量数值数据内的趋向性信息。用户在图形图像上停留的时间远高于文本。在时间有限的情况下，对图形图像所传递的信息接收效果更明显，因此，图形图像是比文本更具有表现力、吸引力和记忆力的媒体。

（3）影像。在空间信息方面有较大优势，适于表现其他媒体难以表现的来自真实生活的事件和情景。

（4）声音。除了可以使对话信息突出，还可以最大限度地增强界面展示效果。

（5）动画。可突出整个事物，适于表现静态图形无法表现的动作信息。

在界面设计中，媒体的选择和组合直接影响到用户的使用兴趣、界面视觉效果、产品开发成本等问题，因此，媒体的选择和组合是需要在用户调查的基础上精心考虑的一个问题。关于此方面的一些建议可以参考如下：

1）人们在问题求解过程中的不同阶段对信息媒体有不同的需要。一般在最初的探索阶段采用能提供具体信息的媒体，如语音、图像等，而在最后的分析阶段多采用描述抽象概念的文本媒体。一些直观的信息（图形、图像等）介于两者之间，适于综合阶段。根据内容需要分配表达的媒体，特别注意媒体间的结合与区别。

2）媒体资源并非越多越好。

3）媒体之间可以互相支持，但也会互相干扰。扣紧一个表现主题，不要把不相关的媒体内容拼凑在一起。

4）各部分媒体比例尽量在所有页面大致一致。

3.3.2 图标设计

3.3.2.1 关于图标

图标通常被认为是诸如文档、存储介质、文件夹、应用程序及垃圾桶等对象的图形替代物。从某种角度来说，图标类似于标志、徽标，因为无论是图标还是徽标，一旦出现，总是希望被观众所识别并记住。

图标和徽标的区别在于：图标更多采用直观的比喻，讲究一目了然（图3-52），徽标更富于象征，追求图形的象征意味（图3-53）。

图标是一个极度限制中的设计。为了使桌面上排列的整齐，图标通常是正方形构图，同行同排的位置上图标都有同样长、宽的尺寸；图标的尺寸都特别小，Windows 最大的图标不超过 64×64 像素，Macintosh 最大的图标则为 128×128 像素；另外，根据所支持环境的不同，图标还会有 1bit、4bit、8bit、16bit、32bit 等不同的色彩深度。当然，这些也都不是在徽标设计中所必须面临的问题。

图3-52 图标

图3-53 徽标

图标有以下几种不同的类型：

（1）程序图标。那些在桌面能够单击选择任意移动、双击则执行命令的图标。

（2）工具栏图标。那些位于工具栏，通过单击选择该工具，然后在画面上可以进一步执行命令的图标。

（3）按钮。那些位于画板上，形似现实生活中的按钮，单击就可执行命令的图标。

当然还可以有其他不同的划分方式。从操作系统的不同，可以分为 Windows 图标和 Macintosh 图标；就某一操作系统而言，又可分为系统图标和应用程序图标等。

3.3.2.2 图标属性

1. 图标尺寸

Windows XP 用户常见的图标有 4 种尺寸，即 48×48、32×32、24×24、16×16，单位都是像素。需要设计和制作的是除 24×24 像素之外的其他 3 种尺寸的图标。24×24 像素的图标用在"开始"菜单的右侧，由系统自动生成，不需要单独提供。在系统默认状态下，Windows XP 显示的最大图标是 32×32 像素，当然可以在桌面单击鼠标右键出现的"属性—外观—效果"面板中设定图标大小，最大可设定为 72×72 像素。遗憾的是，Windows 没有 Mac 那样强大的图标管理功能，所以如果设为 72×72 像素，桌面就太过拥挤了。

图 3-54　Mac OSX 可缩放的 Dock

对于 Mac OSX 的用户来说，图标尺寸最大可以是 128×128 像素。OSX 在桌面和硬盘管理的"显示为图标"命令下都使用 48×48 像素的图标，下级图标才是 32×32 像素，但这并不意味着 Mac OSX 就不使用更小的图标。当把"显示"设为"为分栏"或"为列表"两种情况时，系统就使用 16×16 像素的小图标。当然，最为 Mac Fan 所津津乐道的还是 Dock 的神奇的放大、缩小功能，如图 3-54 所示。

2. 色深度

不同的显示设备要求有不同色深度的图标。通常来说，设备有向下兼容性。比如黑白图标可以正常在彩色显示器上正确显示；反过来如果要将彩色图标在黑白显示器上显示，恐怕就没那么现实了。

1bit 图标就是黑白两色，2bit、4bit、8bit 指的是索引色，对应的是 4 色、16 色和 256 色，24bit 就是彩色。

Windows XP 支持 32 位图标，也就是 24 位图像加上 8 位 Alpha 通道，8 位 Alpha 通道产生有明度色阶的蒙版，能够产生半透明的效果，使图标边缘非常平滑，且与背景相融合。每个 Windows XP 图标应包含以下 3 种色彩深度，以支持不同的显示器显示设置：32bit 表示图标是 24 位图像加上 8 位 Alpha 通道；8bit 表示图标是 8bit 256 色图像加上 1 位透明色；4bit 表示图像是 4bit 16 色图像加上 1 位透明色。

3. 图标色彩

图标色彩和色深度有密切的关系，它影响到系统图标的外观。Windows XP 和 Mac

OSX 支持真彩色图标，但这并不意味着两个系统的图标可以随意使用颜色。

对于 Mac OSX 而言，标准的 256 色调色板中的颜色在设计图标时并不是都会被用，常用的颜色限制在 35 个之内。

这样做的原因有两点：选择一些柔和色彩避免桌面由于图标颜色过于鲜亮而产生纷乱嘈杂的效果；把颜色固定在几十种内，有利于图标外观效果的统一。

4. 图标家族

图标家族是指任何一个图标都不是单独存在的。图标既然作为功能的代表，应该在各种数字环境下都能够使用，因而每个图标都会考虑各种色深度及大小的变化。具体的情况如下：24bit 图标 3 个，分别是 48×48、32×32、16×16；8bit 图标 3 个，分别是 48×48、32×32、16×16；4bit 位图标 3 个，分别是 48×48、32×32、16×16。

为了在不同平台下用户可以把这些图标认同为同一功能的代表，就要求它们在形式上比较近似，所以在实际设计过程中，绝不仅仅是在 Photoshop 这样的软件里改变图标尺寸和色深度那么简单。

通常总是设计一个大图标，再以此为基础设计小图标。32 像素的图标改为 16 像素时，不是简单地缩小 1/4。缩小之后由于面积的改变已经无法绝对保持原貌，因此必须重新设计，使之看起来效果相近。

3.3.2.3 图标设计的总体思考

图标设计是界面设计中非常生动的部分，但不少相关书籍把太多的注意力投入到设计过程和设计手段方面，对其科学性关注不够。纵观当今的图标设计，有以下一些不足：常以美为导向，太多关注图标的外观效果，很少关注为何选择这个内容及怎样选择内容；常以设计师为导向，图标内容的选择以设计师自己的喜好为标准，无视用户的感受；图标的设计常各自为政，同一系统的图标之间没有任何关联性和相似性等。

以下是应该引起注意的一些要素。

1. 识别

图标不同于一般的图形，它必须具备强烈的视觉识别功能。图标的出现和存在价值就是为了让人们识别，所以在图标设计中，形式美并不是关键，能不能准确地被识别才是设计师的首要目标。好的图标要么是功能一目了然，要么是用户可以通过学习明白图标的意思，并能够引领所有类似的工具都使用一样的绘图语言。

图 3-55 ~ 图 3-57 所示的图标都能被明确地识别出来，因为它们的外形同所指代的功能在用户看来都是一致的。

图 3-55 "放大镜"图标　　　图 3-56 "计算器"图标　　　图 3-57 "日历"图标

图标一旦变成范例，它就不可动摇。有些软件开发者可能会试图改变范例，但这几乎要冒着令部分用户无法理解的风险。

过分简洁的符号会导致无法理解。即使用户曾经知道意思，时间一长，也留不下多少印象。如果图标中不具备唤起记忆的要素，要想通过表面视觉形象去猜测图标的意思就比较困难，这有时会打消用户的使用欲望。

图标的发展趋势应该是描述精确、形象化、生活化。利用传统的语汇是为了向用户表明：新技术其实也可以是他们所熟悉和掌握的。人们很难对一个颜料罐、一个时钟或一支铅笔产生恐惧，如图 3-58、图 3-59 所示。

图 3-58 "时钟"图标　　　图 3-59 "铅笔"图标

当在经验图像上加入其他功能时，一定要加倍小心：用户的经验是延续的、有惰性的。它会经常与所加入的新功能产生冲突。例如，Bezier 曲线，作为高端绘图软件中使用的基本绘图工具，它通过锚点、切线、方向杆进行精确的操作。但在开始之初，此工具的图标就是老式的墨水笔。墨水笔是没有方向杆的，也不会有锚点和切线，初次接触的用户常常把它和熟悉的绘图笔相对照，对新功能难以理解和接受，如图 3-60 所示。

 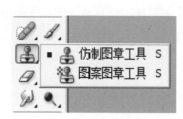

图 3-60 Photoshop 钢笔工具　　　图 3-61 Photoshop 橡皮图章工具

相对而言，Photoshop 的 Cloning 工具就比较容易接受。它并没有用体现克隆技术的图标，而是用了与计算机关系较远的橡皮图章来表示（图 3-61），由于使用过程（取样和盖印）和最后结果（重复原图）的相似性，没有人会排斥这样的选择。

有时这种转换和迁移也不那么顺利。典型的例子就是魔术棒，这是一个位图选择工具，开发者对它便捷的选择功能无比自豪，把它命名为魔术棒这样一个象征意味的东西。但所有用过 Photoshop 的人都曾经在心里猜测过：它也许有某种自己尚未得知的魔术功能？

所以在选择隐喻对象时一定要慎重。容易识别的图标对用户使用某个功能大有裨益，容易引起歧义的图标，即使有好看的外表，甚至哪怕有一定的可比性，那也是差之毫厘，谬以千里！

2. 一致

就图标设计而言，一致性表现在 3 个方面。

（1）同一图标家族。根据前面的介绍，同一图标要根据具体应用环境，设计出不同尺寸及色深度的图标家族成员。然而尺寸及色深度的变化，使得保持图标外观的一致成为一项艰难的工作。但不管怎样，大图标和小图标看起来要相似，彩色图标和黑白图标也要感觉差不多，这样用户在不同显示环境下才可以正常使用软件。具体来说，应该从色深度高的大图标开始设计，再根据具体要求，弱化一些不重要的内容，删减一些无法保留的内容，强化图形中一些结构方面的因素，使得各种版本看起来差不多，如图 3-62 所示。

图 3-62　图标家族的一致性（Media Player 播放器按钮）

（2）同一系统的不同图标之间风格一致。Mac OSX 是一个在设计上功夫精到的系统，它的图标之间非常相似，玻璃风格的图标都采用同

样的造型手段，色彩上也很关联，视觉语言呼应得非常成功，如图 3-63 所示。

（3）应用程序和操作系统的图标之间尽可能一致。每一次操作系统的更新也是应用软件更新的时候，软件开发商不仅在功能上进行升级，就是在图形界面的风格上也是不遗余力地追求和操作系统的一致性，这样做的目的也是力求用户能够在完美和谐的环境下工作，如图 3-64 所示。

图 3-63 Mac OSX 玻璃风格图标　　　　图 3-64 Mac OSX 应用程序图标和程序图标

3. 兼容

图标的兼容是指图标在不同的文化语义下都可以识别为同样的内容和意义。文件夹、垃圾桶、画笔等都是广泛隐喻的经典范例。

在一种文化语义下理解的事物到了另一种文化语义下就可能不被理解，或者被理解成其他意义。例如，用圆形、点和短线构成的图形，在大多数地方都能被理解为船舵，而在非洲某些没有船舵语境的部族则可能理解不了，他们可能觉得是太阳（图 3-65）。在中国文化背景下，鱼可以理解为年年有余，是富裕的期望，在其他文化中，就会觉得中国人的这种联系很奇怪。即使在同一大文化背景下，也会因为次级的语义环境而产生不同的理解。

图 3-65 是船舵还是太阳

所以在设计图标时，要充分考虑到各种用户在理解上的差异，确保不会发生理解上的困难和偏差。

4. 避免文字

尽量避免在图标中使用文字。图标中的文字会让人感到不知所措，阻碍跨文化的交流。图形的特点在于它的直观性，通过模拟已有的东西，让用户得以凭借经验和简单的视觉对比就可以认知图形所代表的内容和含义。语言则不然，世界各地甚至同一国家使用的语言都不太一样，所以在母语国家看来容易理解的文字，对其他国家和地区的人们来说不啻为天书，更不要说即便在母语国家，还存在文盲等有文字认知障碍的人。

图 3-66、图 3-67 分别为豪杰超级解霸图标和 Yahoo 图标。两个图标都使用文字作为图标内容，对于不认识中文的人来说，"豪杰"这两个字毫无意义，即使认识，如果没有使用经验，也无法判断这是一个播放软件。而对于 Yahoo 图标中的 Y 而言，更别提把它与搜索功能连在一起了，英语中 Y 打头的单词多了去了！

图 3-66 豪杰超级解霸图标　　图 3-67 Yahoo 图标

5. 为显示而设计

图标应该在当前显示器分辨率下看起来比较好才行。因为屏幕是由一个个的像素点组成的，水平或垂直的直线以及 45°、135° 的斜线具有较好的显示效果。曲线的显示效果不太理想，不规则的像素排列会形成锯齿状，影响线条的流畅性。

即使现在许多系统都支持真彩色，对图标尺寸的限制也可以放宽到 128×128，图标的设计自由度和变化越来越大，但这也并不意味着可以随意设计。一方面，用户的显示器不太一样，即便使用同一操作系统，也要照顾到好坏不一的显示效果；另一方面，作为专业的图标设计师，不仅要为大屏幕做设计，也会为手机等小屏幕做设计，因此，设计应该建立对显示设备清楚了解的基础上，而不能仅追求视觉效果。

图标设计应该从开始的时候就为目标显示而设计。具体来说，一些游戏是在 4bit 及 1bit 的显示环境下运行的，因此应当在开始设计图标时就从 4bit 调色板上开始工作，而不是为了画面效果更好，从 8bit 甚至 32bit 开始然后再试图降到 4bit 以下。

3.3.3　色彩选择与组合

在界面设计中，色彩的色调和组合关系会短时起到"凝聚"用户视觉的作用，同时也会使用户产生心理的变化。

3.3.3.1　色彩的联想

色彩的联想作用虽然属于心理学范畴，但它的适用性却是体现在艺术设计中。若不能预测人如何感知色彩、如何发生作用，就无法有效地应用色彩。

色彩的象征意义和心理暗示从人类的高级情感来分析，具体如下：

1. 红色

红色是一种令人激奋的色彩。它的刺激效果能使人产生冲动、愤怒、热情、活力的感觉。这种色彩在女性和男性之间、衰老和年轻之间、内向和外向之间、意志薄弱和坚强之间、随和和易怒之间，均倾向于后者。

红色最能引起人的视觉注意，因此，红色常被作为心理上的警示。在逐渐变暗时，红色变得深沉而庄重；反之，则变得有激情而欢快。在色环上，当红色变向紫色时，红色就逐渐由兴奋变为安静，变得浪漫、豪华、严肃、富裕、强大和优雅。当红色在色环上偏近黄色时，红色就变得更加具有爆发力、煽动力和暴力倾向。

2. 黄色

黄色具有快乐、希望、智慧和轻快的个性，它的明度最高，是一种自我膨胀和寻求幸运的颜色。

黄色还具有警示作用。可能是对于马蜂或黄蜂身上的黄黑条纹的恐惧联想，一般能马上注意到这种颜色搭配所暗示的危险的存在，这就是在现实生活中一些危险的地方，如变压器、停车位、放射性工作间等处，常能看见黄黑色设计的条纹和图标的原因。

3. 蓝色

蓝色是最具凉爽、清新、专业的色彩。在视觉上往往给人一种被动、静谧、深邃、寒冷、潮湿、谨慎、忧郁、宗教、科技、冷静和理智的感觉。它颇受成年人的喜爱，因为它表现得更加理智、更加成熟。蓝色越深，就越显得深邃、遥远；反之，便会引起人梦幻、

童话、整洁、清凉的感觉。

4. 绿色

绿色具有黄色和蓝色的某些特征，使人联想到和睦、自然、宁静、健康、坚定、安全。在色环上绿色偏近黄色时，就变得温暖、稚嫩、活泼、健康而无危害。它加进一点白色，就可以产生一种女性的优雅和轻盈的感觉。在色环上绿色偏向蓝色时，绿色就变得更加坚定、稳定、顽强和持久，这种颜色很能吸引那些能抵挡得住各种诱惑、有信念、办事稳妥并具有强烈自尊心的人。

调查表明，处于青春期的青少年对纯粹的绿色有一种强烈的偏好。他们拒绝淡绿色，因为他们的内心充满了坚定、独立和意志力。

绿色已在语义学上得到了广泛的运用，它已被人们理解为安全、正常和成功的象征。绿色的灯表示可以安全通过；绿色的区域是安全的；绿色的逃生标志引导人们在紧急情况下的逃生路线；绿色的图标提示意味着一切正常等。

5. 橙色

橙色也像绿色一样具有其他两种颜色的特征。橙色是一种激奋的色彩，具有轻快、欢欣、开放、热烈、温馨、时尚、有活力、无拘束和感情洋溢的感觉。据研究，人的行动在橙色的氛围里没有任何拘束，因此橙色在很大程度上代表了温暖和真挚的感情。

6. 紫色

紫色令人联想到昏暗、神秘、深刻、高贵、奢华、阴险、阴暗、悲哀、不可靠。紫色越深，就越反映出呆板、严格和不近人情的效果；反之，明亮的紫色会比较容易显得没有主见、脆弱、易受刺激、娇美、温柔、寂寞。

值得注意的是，紫色特有的暧昧性、神秘性、不确定性，在一些知识分子和社会文明程度较高的、想把处事和感情理性化的人群中受到普遍的排斥。

7. 棕色

棕色常被人视为一种坚固的、诚实的、亲切、稳定的颜色。它让人联想到脚下的土地、结实耐用的物件、动物皮毛的温暖、几近于平淡和无聊、随和、豪放、古典与怀旧、爱的严肃和值得信赖。棕色能给人"身心舒适"的心理暗示，不喜欢棕色的人总是讲究直接，他们会偏好强烈的色彩来彰显自己的特点。

8. 白色

白色具有纯洁、完美、纯真、清洁、不可触及、不可接近、不可解释、神圣的、空洞的、无限的感受。白色常给人以光的联想，现在很多界面设计中具有透明质感的反光设计，实际上都是因为考虑到白色的特性。它可以给画面带来透气感，使人感觉界面清新明亮而没有压迫感和沉闷感。

9. 黑色

黑色具有深沉、神秘、寂静、悲哀、压抑、高贵、消极、死亡、邪恶、坚定的感觉。任何颜色和它放置在一起都会显得醒目而又有活力，它的使用常常能达到四两拨千斤的作用，使与之邻近的界面信息成为视觉的焦点（图3-68）。

10. 灰色

灰色具有中庸、平凡、温和、谦让、中立、单调、矛盾、晦涩、厌世、高雅的感觉。

灰色越深，就越给人一种安定、沉稳、和谐的心理暗示。它本身是一种缺乏活力的颜色，在视觉上具有次要地位。综合灰色的特性，很多软件的界面设计都将不可执行的命令设计为灰色，如图 3-69 所示。

灰色一旦有了颜色倾向就非常耐人寻味了，几种颜色的灰放置在一起会给人以高雅脱俗的感觉，如图 3-70 所示。

图 3-68 黑色与彩色的组合可以让彩色部分信息突出

图 3-69 菜单中不可执行的命令呈灰色显示

图 3-70 带有色彩倾向的灰色组合会产生高雅的视觉效果

有些色彩给人的感觉是两极的，比如黑色有时给人沉默、空虚的感觉，但有时也表示庄严、肃穆。白色有时给人无尽的希望，但有时也给人一种恐惧和悲哀的感受。每种色彩在纯度、透明度上略微变化，就会使人产生不同的感觉。

3.3.3.2 色彩的心理感受

色彩本是不带任何含义的，只是人的心理感觉把它们分成了不同的类别。例如，在夏

天挂上深绿色窗帘，不见一丝阳光，就会在心理上感到非常凉快。这并非是真实的温度产生了变化，而是色彩影响到了人的心理。数字媒体界面的色彩是用户使用界面过程中引导用户行为和影响用户心理的重要因素。

1. 冷暖

能使人感受到温暖的色彩称为暖色；反之称为冷色。暖色给人热烈、热情、刺激、膨胀、前进、喜庆等感觉；冷色给人寒冷、清爽、收缩、后退等感觉。色彩的冷暖对比在运用中常会见到，非常重要。

2. 轻重

黑色和白色属于中性色，不易分出冷暖，但有明显的轻重之分，黑色能给人很厚重的感觉，白色能给人有轻于鸿毛的感觉。一般来说，明度不强的颜色都属于重色彩，明度强的颜色都属于轻色彩。

3. 软硬

色彩的软硬感主要取决于色彩的明度和纯度，一般明度高的、纯度低的有软感；明度低的、纯度高的有硬感。

4. 进退

色彩的进退感是色彩对比中"显"和"隐"现象使人产生距离上差异造成的。红、橙、黄等暖色，使人感到近，而蓝、青、紫等冷色，使人感到远；对明度低的、纯度低的色彩会感到远，对明度高的、纯度高的色彩会感到近。

5. 强弱

色彩的强弱感与色相、纯度、配色对比有关。色相中，红色为最强感；纯度高的、对比度大的色有强感；纯度低的、对比度小的色有弱感。在无彩色系中，黑色最具强感，白色最具弱感。

6. 膨胀收缩

暖色、明度高的色有膨大感；冷色、明度低的色有收缩感。在无彩色系中，黑色有收缩感，白色有膨大感。

7. 明快忧郁

色彩的明快忧郁感与色相、明度、纯度、配色对比均有关系。暖色、鲜艳色、明度高的色、纯度高的色有明快感；冷色、阴晦色、明度低的色、纯度低的色有忧郁感。配色对比大的有明快感，配色对比小的有忧郁感。

8. 兴奋沉静

凡是暖色、明度高的色、纯度高的色都具有兴奋感；冷色、明度和纯度低的色都具有沉静感。配色对比大的色具有兴奋感，配色对比小的具有沉静感。

9. 华丽朴素

鲜艳、明度高的色彩给人以华丽感；浑涩、深暗的色彩具有朴素感。配色对比大的、有彩色系的有华丽感，配色对比小的有沉静感，无彩色系有朴素感。

10. 质感

任何材料的质地是其本身所固有的，不同的质地，通过光和色反映出来并作用于人的视觉，使人产生对材质的认识，长期积累，在人脑中形成各种材质色彩的固有概念和联

想。例如，看到黄色，可能会联想到金子、稻谷；看到白色，可能会联想到棉花、白云、雪；看到黑色，联想到煤、炭等材料的表面质感。

3.3.3.3 色彩组合

关于具体的色彩基本知识和原理可以在"色彩构成"课程里掌握，在数字媒体界面设计中，色彩组合原理基本上是从色彩的鲜明性、色彩的独特性、色彩的合适性、色彩的联想性4个方面来考虑的。而色彩组合的总体原则，也是界面设计的主要原则，即一致性。

为实现色彩对界面的易用和舒适的心理影响这一目的，在对色彩进行组合的考虑中，有以下几种方法可以借鉴：

（1）用一种色彩。界面的色彩变化均基于该色彩进行透明度或饱和度的调节。

（2）用两种色彩。先选定一种色彩，然后选择其对比色，当然，这中间应考虑色饱和度的对比关系。

（3）用一个色系里的颜色进行组合。

（4）用黑色和一种彩色搭配。

针对界面设计，需要注意的是以下几点：

（1）一个页面不要将所有颜色都用到，尽量控制在3种色彩以内。

（2）背景和前文的对比尽量要大，绝对不用花纹繁复的图案作背景，以免影响主要文字信息的读取。

（3）避免不兼容的颜色大面积地放置在一起，如高饱和度的黄与蓝、红与绿等。

普遍的理论还有：一致的色彩被用来构建整个色彩环境，冲突的色彩被用来显示变化和提示，柔和的色彩用来增强用户的舒适度和减少疲劳，跳跃的色彩用来彰显个性，合适的对比度用来增强文字或图形的可读性等。

当然，界面中具体的色彩问题需要参考多种因素谨慎地思考。例如，在"动"的界面中，呈现出来的视觉效果是否是界面真正需要的？因为动态因素所产生的界面变化，可能会出现一些新的色彩关系，作为设计人员应对此有充分的理解和应对。又如，界面的颜色是否能够被正确显示？不同的显示设备、不同的参数设置都会产生不同的显示结果，应尽可能地测试不同情况下的显示结果，并避免作一些极端的色彩设计，如太亮或太暗。再如，界面的颜色是否能被准确识别？色盲和色弱是人类普遍存在的一个问题，某些色彩设计可能对某些人群来说是无效的，所以不要仅仅以颜色来传递信息。

3.3.4 文字编排与设计

文字是信息传递的主体。从最初的纯文字界面发展至今，文字仍是其他任何元素无法取代的重要构件。文字作为重要的界面构成元素，同时又是信息的重要载体，选用何种字体、何种大小、何种颜色、怎样与底色搭配、怎样排版，都深深影响着界面的视觉和运行效果。

设计人员应当为用户设置一些舒适又易读的文字方案，同时也可以让用户自定义文字的字体、大小和颜色，让应用程序自适应用户的设定以保证文字的正常显示。系统还应保证在不同的平台、屏幕分辨率下字体的正常显示。

数字媒体界面设计中，文字除了注意显示问题，还应关注文字的表述方式需符合目标

用户的语言认知习惯，这是实现界面易用性的一个方面。

数字媒体界面的类型和用途千差万别，针对不同的界面应该有不同的文字设计方案，因此，具体的设计思路和技巧需要放置在不同的界面类型和界面设计目的中去考虑。

3.3.5　静态图形图像的设计与运用

静态图形图像在数字媒体界面中包含以下几个方面的类型。

3.3.5.1　背景图

背景图是视觉的第一印象，应该符合主体风格而又不过多地分散用户的注意力。图3-71就是一个成功的应用背景图的范例。

3.3.5.2　图片

图片在数字媒体界面中的应用数量非常庞大，原因在于图片同时具有信息直观性和生动的表现力这两方面特征。

图片在界面版式构成中占有很大的比例，视觉冲击力比文字强很多，但这并非是语言或文字表现力减弱了，而是图片在视觉传达上能辅助文字以帮助理解，更可以使版面立体、真实。图片能具体而直接地把意念高质素、高境界地表现出来，使本来平淡的事物变成强有力的诉求性画面。好的图片在界面版式构成元素中会形成独特的风格以成为吸引视觉的重要素材，并同时实现界面阅读的导读功能。

图3-71　背景图的应用实例（AirPlay播放器界面设计）

1. 图片的位置

图片放置的位置直接关系到版式布局。版面中的左、右、上、下及对角线的四角都是视线的焦点，在这些点上恰到好处地安排图片，使版面变得清晰、简洁而富于条理性，视觉的冲击力就会明显地表露出来（图3-72）。

2. 图片的面积

图片面积大小的安排，直接关系到版面的视觉效果和情感诉求。一般情况下，把那些重要的、能吸引用户注意力的图片放大，从属的图片缩小，形成主次分明的格局，这是版面构成的基本原则（图3-73）。

图3-72　网页中的图片位置的设计

图3-73　图片的位置和大小决定了信息的读取顺序

3. 图片的数量

图片的数量多寡可影响到用户的使用兴趣。如果版面只用一张图片，其质量就决定了

用户对界面的印象。图片增加到 3 张以上，就能营造出热闹的气氛，非常适合于普及的、热闹的和新闻性强的界面产品。图片的多少并不是设计人员随心所欲的，而是根据版面的内容和诉求策略来精心安排的（图 3-74、图 3-75）。

图 3-74　运用一张图片的页面

图 3-75　热闹的页面

4. 图片的形式

方形图片是最简单、最常见的表现形式，它能完整地传达诉求主体，具有直接性和亲和力，构成后的版面稳重、安静、严谨，容易与用户沟通（图 3-76）。

出血图式，即图片充满整个版面，具有向外扩张、自由、舒展的感觉。出血图式能造成画面的动感效果，能较好地消除用户的距离感（图 3-77）。

图 3-76　方形图片运用的页面

图 3-77　出血图营造的页面动感效果

退底图式是设计者根据版面内容的需要将图片中精选部分沿边缘裁剪，然后合成到另一个背景中的手法。退底后的图片显得灵活而不凌乱，给人以活泼、自由的亲切感。退底的图像以视觉最精彩的部分呈现，是图面表达情感的中心，是设计者常采用的手法之一（图 3-78）。

图片方向的强弱，可造成版面行之有效的视觉攻势。方向感强则动势强，产生的视觉感也就强；反之，则会平淡无奇。图片的方向性可以通过人物或物体的动势、视线的方向等方面的变化来获得，也可借助近景、中景和远景来达到（图 3-79）。

3.3.5.3　三维图形图像

三维图形图像因为比图片具有多一维度的表现力而更具视觉刺激，它能够实现难以用摄影的方法得到的图形图像效果（图 3-80、图 3-81）。

图 3-78 界面中的退底图的运用

图 3-79 图片的动势决定了形成画面的视觉攻势

图 3-80 三维图形和场景的设计使画面充满纵深感和神秘感

图 3-81 三维图像影响到画面的构图

3.3.5.4 图表

图表是一种传统的信息表达方式，它可以清晰地反映多种数据之间的关系，如图 3-82 所示。

3.3.6 动态元素设计

动态元素设计主要是指界面中动与静的对比关系。动态的图像一般是直接呈现在页面中的画面，另一种情况则是伴随着交互而出现。

直接呈现在页面中的画面也分为两种情况。一种情况是动态元素本身的位置不发生变化，在页面中用适当的面积、适当的节奏来做动态效果，不扰乱正常的信息识别。研究表明，越是变化节奏快的图形越能吸引人的视线。因此，设计人员应根据内容和信息传达的需要设计动态的节奏，比如热点和重要信息就可以通过快节奏的闪烁迅速地抓住用户的视线。另一种情况是变化的单位本身也在产生位移，这种效果可以活跃页面气氛，但用的时候也应谨慎，因为它常常扰乱人的注意力，有时会增加用户的厌恶情绪。

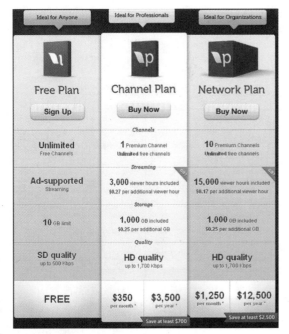

图 3-82 图表

第二种情况是指交互过程中的动态效果，即页面和功能信息模块在切换时产生的动态效果。其所需的技术支持也较多。它可以通过变形、位移、加入情景等方式新奇、自然、有趣地过渡到下一页面。在交互过程中，鼠标滑过图标上方和点击产生的效果也可以有不同的动态效果设计，以增加交互过程中的趣味性和艺术性。

3.3.7　声音的设计与运用

声音一直是数字媒体界面中非常重要的信息表达方式。虽然不如视觉信息那么强烈，但恰当的声音设计可以让信息的隐喻更加丰富。

声音信息的解读要比视觉信息的解读更加容易，这主要依靠用户的直觉感受与生活经验。例如，警告音往往是对现实生活中警告的模拟。声音信息和视觉信息的配合也是常见的信息传递模式。在某些情境中，只有声音信息或只有视觉信息都无法准确表达出信息的含义，这时两者的配合就显得尤为重要。

数字媒体界面中的声音设计主要分为指令音的趣味性设计和结合主题的背景音乐的愉悦感和想象性设计。

3.3.7.1　背景音乐

不同的音乐有不同的感染力。选用什么样的界面背景音乐就如同电影配乐一样重要，它能带给人美的享受，减轻操作带来的疲劳和乏味，并可以烘托主题，使人产生丰富的联想，从而产生积极的互动行为和消费欲望。

3.3.7.2　指令音

指令音虽然时间短暂，但它可以通过设计来烘托内容，提前给用户以心理的暗示。结合界面类型和风格而设计的指令音，不但可以体现界面使用的整体性和一致性，还因为反馈功能成为界面易用性实现的一个参考指标。

在现实的界面设计中，并非是把界面的总体规划与界面元素设计分割开来进行，两者虽然在考虑的顺序上有微乎其微的差异，但更重要的是，作为一个界面系统整体的设计，任何割裂开来分析设计问题都是不允许和不明智的做法，因此，对界面各个方面的设计其实是你中有我、我中有你整体思考的，任何一方面的设计都含带有其他方面的元素思考。

3.4　应用测试

从图3-1中可知，应用测试并非是数字媒体界面设计步骤中的最后一环，它贯穿于整个界面产品开发和设计的全过程，甚至在整个产品生命周期过程中，从界面产品的前期规划到最后退出应用市场，它都是一个持续的、反复的工作。之所以把这一环节安排在此处而非界面总体规划之前介绍，与真正的设计步骤无关，而是把它作为设计不可缺少的部分单独介绍罢了。

3.4.1　原型设计

原型设计其实是界面正式开始设计之前的一项工作，也可以说是界面设计的第一步工作。原型设计分为低保真原型设计和高保真原型设计两个阶段，在目标用户研究和任务分析过程中，就已经开始通过原型设计进行分析和概念设计了，它们的作用有助于减少错误和减少设计作品被抛弃的数量。

3.4.2　测试

数字媒体界面的测试是关于易用性方面的，测试是检验界面易用性唯一的、不可替代的方法。测试的时间和次数是没有任何规定的，只要需要就可以进行测试。在界面设计的早期，可以测试相同或类似界面的竞争产品以获得调查数据，还可以进行纸上原型测试以制定设计概念；在中期，可以针对界面的某一或某些方面进行分门别类的高保真原型测试；后期，可以对界面产品的整体使用或某些方面进行任务型测试；在产品投入市场后，以真实用户的使用反馈信息为依据，进行界面的升级和不断完善，这也是测试的重要部分。

3.4.3　综合评估

每一次测试完成之后，都需要对其测试的内容进行评估。当然，评估的内容和方面都会有所不同。无论哪一种界面类型，评估的内容都逃不开以下几个方面：

（1）界面的实用性。衡量界面在帮助用户完成任务时的满意程度。

（2）界面的有效性。度量指标有错误率、任务完成时间、系统各设备使用率。

（3）界面的易学习性。从系统开始使用一段时间后，错误率下降情况、完成任务时间减少的情况、正确调用设备及命令的情况以及用户知识增加的状况来衡量。

（4）系统设备及功能使用面。设备和功能使用率，是否具有存在的必要。

（5）用户满意程度。以用户满意程度，发现问题多少及使用兴趣来衡量。

3.4.4　修改意见

测试—评估之后，设计人员需要筛选出必须关注的问题，并给出实用性的修改意见以帮助界面进行调整。通常的步骤如下：

（1）筛选问题。

（2）确定界面是通过局部微调来解决发现的问题，还是全盘否定。

（3）制定修改和调整的方案，以解决问题。

3.5　综合和反复的设计

从界面总体规划到元素设计，再到应用性的测试，流程中的各个环节在数字媒体界面的设计中不是彼此孤立进行的，它们之间相互影响又相互促进。比如，设计人员在总体结构规划时也必须要考虑交互、视觉效果的呈现和易用性等问题，选取一定的交互方式就应采取相应的视觉形态元素和一定的界面结构布局，而界面元素的形态设计和布局的确定又要考虑到易用性因素的实现等。设计的过程总是综合展开的。

同时，评估、调整的过程也直接关联着反复的设计过程，任何一方都不应轻易妥协，这才是得到最好结果的有效途径。

延伸阅读

1. 李洪海，石爽，李霞 . 交互界面设计 . 北京：化学工业出版社，2011.

2. 鲁晓波，唐炳宏 . 数字图形界面艺术设计 . 北京：清华大学出版社，2006.

3. 唐纳德·A. 诺曼 . 设计心理学 . 北京：中信出版社，2003.

4. 无需猜测的设计 . http://www.333cn.com/media/llwz/102944.html.

5. 用户分类浅谈 . http://cdc.tencent.com/?p=1588.

第4章 不同类型的数字媒体界面设计

目前，数字媒体界面的主要类型包括图形化用户界面、网页界面、多媒体产品界面、手持移动设备用户界面、游戏界面等，它们都具有各自独有的特征和设计要求。但是，由于均具备数字媒体界面的交互性和信息产品化的特点，因此，对它们设计的总方针总是围绕着数字媒体界面设计的基本原则展开的，即一切以用户为中心，关注界面的易用性。

鉴于游戏界面的复杂和内容繁多，导致极不容易用少量的章节讲述明白，因此本章只谈及前 4 种类型的界面设计问题，这并不是说数字媒体界面中不存在极为重要的游戏界面这一类型。

4.1　图形化用户界面设计

图形化用户界面是数字媒体界面中最常见的一种，也是最基础、发展最完善的一种类型，人们经常提到的 GUI（Graphical User Interface）即是指它。

图形化用户界面的首要作用是为用户提供视觉界面。但对它的设计远不止"看"起来那么简单。比如，一个按钮的形态和位置设计不当可能会导致用户在完成一项任务时要多点几下鼠标，这就造成了几方面的问题：一是增加鼠标的物理能耗；二是造成用户工作时间的浪费；三是造成用户失去耐心和产生挫败感。从这里可以分析出图形化用户界面设计的 3 个方面内容：视觉设计（按钮的形态）、交互方式设计（鼠标点击按钮并产生反馈）、易用性设计（操作的效率和效果）。

4.1.1　图形化用户界面的特性

图形化用户界面作为数字媒体界面的代表，具有数字媒体界面的普遍特性，其设计也是始终遵循着其基本设计原则。在理解数字媒体界面基本设计原则的基础上，掌握图形化用户界面的一些典型特性，是进行合理设计的关键。

4.1.1.1　可视性

可视性在人机之间架起一个宽阔的信息桥梁，是图形化用户界面的基础。

除了文字、图形图像、动画、视频的广泛应用体现出可视性外，功能控件的可视化语言也是界面可视性的重要组成部分。

4.1.1.2　交互性

图形化用户系统通常会向用户提供主动和被动的交互，比如用户发出命令，系统产生反馈或给出信息，用户再做出响应。正是由于交互，界面成为一个变化的机体。

4.1.1.3　透明性

界面的透明性可以从两方面来理解。一方面，界面系统应该是容易被用户理解的，它以一致的方式交互和工作，不管后台工作方式或实现方式有多么复杂，用户随时都可以了

解系统的工作情况，并预测系统的行为和结果。另一方面，一个设计良好的界面能够帮助用户将注意力集中在所做的工作上，对界面本身无需太多关注，不应成为一种障碍，用户自然地工作，而作为工具的界面仿佛是透明的。

4.1.1.4 直接操控性

可视性带来的直接好处就是用户可以用他们在现实生活中的行为方式进行界面操作。比如说，用户要删除一个文件，可以直接把它"扔"到"垃圾桶"里去，这样一来，未经培训的人也能很快地掌握操作方法。

4.1.2 图形化用户界面的用途划分

对于不同用途的图形化用户界面系统，界面设计的侧重点是不同的。一般来说，可以分为以下几类用途。

4.1.2.1 用于日常生活和娱乐的软件界面

如上网、收发邮件、网上聊天、媒体播放等软件界面。对于这类软件，易学、易用和主观满意度是最重要的，因为在这方面用户的选择很多，技术发展很快，竞争激烈。用户没有向哪种软件或哪家公司保持忠诚的义务，如果用户不能在这里获得良好的使用体验就会迅速地转向竞争对手。富有特色的设计往往能赢得用户。一套符合用户口味或专门为用户定制的个性化界面更能获得用户的青睐。这类软件功能相对简单，基于交互和易用性的考虑也相对简单，设计者在视觉设计上的自由度比较大（图4-1、图4-2）。

图4-1 Oico聊天软件界面

图4-2 娱乐软件界面

4.1.2.2 办公或小型商业软件界面

如文字处理、餐饮管理等软件界面。对于这类软件，易学易用、高效率和少出错是最重要的。公司都希望通过软件的应用来提高工作效率和降低成本，对于员工使用软件的培训成本、工作效率比较关心。风格简洁、操作便捷，甚至专为某种业务量身定做的设计更能获得客户的青睐，而针对长时间操作而进行的一些人性化设计则会获得员工的好评（图4-3）。

图 4-3 Word 界面

图 4-4 后台管理系统界面

4.1.2.3　大型工业或商业软件界面

如银行管理、物流管理、销售终端、机票预订等软件界面。对于这类软件，低成本和稳定性同样重要。因为交易的高价值性，运行速度在大部分应用中成为焦点，随之而来的则是出错率、易用性和操作疲劳度等问题。通过优化界面的设计，可以有效地减少用户的鼠标点击次数、在屏幕上的移动距离等，从而提高工作效率，减缓疲劳，并尽量避免出错和减少出错（图 4-4）。

4.1.2.4　创造性和探索性的软件界面

如各种艺术、工业、程序设计软件界面。对于这类界面，用户的要求非常高。他们对自己的领域业务很熟，但对深层的计算机技术知识理解较少，他们希望界面系统有很大的开拓性，同时又不断地提出新的、更高的要求。因此，只能这样形容，此类用户希望在使用这些系统时，工具本身仿佛消失了，而用户本人能获得一双强大的手臂，可以有效地迅速实现他们脑中的想法（图 4-5）。

图 4-5 Photoshop 软件界面

4.1.2.5　用于关键部分的软件界面

如航空管理、电站管理、医疗监视和治疗仪器等软件的界面。对于这类软件，可靠性是首要的。软件不需要华丽的界面和多种的工作方式，甚至不需要是容易掌握和操作的。

有时为了提高可靠性可以故意增加操作的复杂度。因为在这里结果比主观满意度更重要，可靠性比易用性更重要。比如，可以把界面故意设计成颜色对比非常强烈，使用很大的按钮，或界面元素间距很大等效果。

4.1.3　图形化用户界面的设计

4.1.3.1　界面元素布局

图形化用户界面不同于一般的信息呈现型界面，它更像是提供一个操作平台以便用户工作。界面本身是没有特别的视觉重心的，用户的注意力将集中在他所工作的对象上。界面元素的布局以易用性为准则，根据用户操作的不同发生相应的变化，提供给用户最大的操作空间。

图形化用户界面的布局应呈现合理的类区。一方面，可以使用户对应用程序的整体架构产生清晰的认识，使一组相关的功能变得更易理解，并在遇到问题时易于预测将在哪儿能找到解决办法；另一方面，界面元素的相对集中会减少用户在操作过程中的鼠标移动距离，减小用户的疲劳度。

4.1.3.2　启动画面

图形化用户系统在启动的时候大多需要用户等待一段时间，启动画面被用来填补这段等待时间。启动画面一般由产品特征、版本信息、专利信息、公司信息、开发团队、加载信息这几个因素构成。比较短暂的启动画面可以用一张图片作为背景，前景是不断变化的文字信息。但如果启动需要较长时间，就不能用一个单调的画面打发用户，应通过画面变化调节用户的心理感受。如 Windows7 系统，其启动过程就采用微软视窗标志的三维动画效果，让等待变得不那么乏味。当然，启动画面的尺寸是没有严格规定的（图 4-6）。

图 4-6　各类软件的启动画面

4.1.3.3　指针

指针是用以对指点设备（鼠标等）输入到系统的位置进行可视化描述的图形。常见的有系统的箭头、"+"字、文本输入 |、等待沙漏或圆环等（图 4-7）。

指针是用户操作状态最直接的反馈。用户在操作时，指针一般总是处于他的视觉中心，所以指针传递的信息是最能直接被用户所接受的。指针的尺寸一般在 24×24 像素以内。指针设计的挑战在于如何用很小的图形清晰地展现其含义。

图 4-7　Vista 系统指针

4.1.3.4　窗口

窗口是交互的基础区域。图形化用户界面标准窗口的设计要注意窗口的延展性，即窗

口在水平和垂直方向上都是可拉伸的。窗口中的内容布局应尽量形成视觉的强弱区域，以利于内容的呈现。窗口的状态分为激活和非激活，这在视觉上需要区别表现。

子窗口应继承母窗口的视觉形式。窗口的行为一般为：母窗口与子窗口保持一致性，即两者中任意弹出一个时另一个也弹出，但最小化或关闭子窗口时母窗口不受影响。当窗口最小化时，在系统任务栏中应有相应的标识，便于用户找到并恢复窗口。对最小化的窗口进行归类管理，减小占用屏幕的空间，提高检索窗口的能力。对有些对话框，允许用户将其关闭、以后不再显示，但也要提供恢复的方法。

关于异形窗口，在 Windows XP 操作系统及之前的版本中，由于不支持窗口的 Alpha 贴图，不规则形状的异形窗口边缘会显示为尖锐的锯齿，曲率越小锯齿越明显，很影响窗口的视觉效果。目前唯一的解决方法只能是避免使用曲率小的曲线或倾斜直线，用若干段曲率大的曲线组成一段曲率小的曲线，或用一些短小的直线组成一段长倾斜直线，从而使其看起来好一些（图 4-8）。

图 4-8 操作系统中的异形窗口

4.1.3.5　背景

在图形化用户界面中，背景主要是为用户提供舒适的操作空间，在设计时，可以使用适当的背景视觉层次以丰富画面、增添趣味。

4.1.3.6　状态信息

在图形用户界面的状态栏中，一般是通过图形、动画与文字等多种形式显示系统状态、操作状态等相关信息。状态信息应采用适当的形式来直观、明确地表达含义。比如，使用会变化充满度的电池图标来表示电量，就比用固定不变的电池图标加电量数值的方式要好；又比如，直接使用数字表现时间就比用模拟的指针表现时间的方式要好；而对于用户操作的建议，显然是使用文字更为适宜。

有些状态信息出现在状态栏之外，比如系统在执行某个操作时，屏幕中间可以出现动画来表示进展情况，又如用来表示状态变化的各种指针形态。

4.1.3.7　菜单

一般情况下，基于图形用户界面的菜单选项是供用户选择的、用于对对象执行动作的命令。在一个软件中，所有的用户命令都应该包含在菜单中。菜单通常通过窗口来显示，常见的类型有下拉式、弹出式（右键菜单）和级联式（多层次的菜单）。

菜单设计中选项一般有选中状态和未选中状态，左边为名称，右边为快捷键，选项前可以配以辅助图标，不同功能区间应该用线条分割。如果有下级菜单，应该有展开的下级图标；如果有伸缩菜单、有隐藏选项，应该有展开的菜单图标。

菜单选项的设计焦点在于"广度"和"深度"的平衡。"广度"是指在同一级菜单中显示的选项数，"深度"是指菜单的分级数。广度大意味着用户可以同时看到更多的选项，但也需要占用较多屏幕空间，使用户感到繁杂的危险。极端的情况是，在较小的屏幕上菜单无法完全显示，用户对菜单上繁杂的选项感到困惑。深度大即是将选项分为多级菜单显示，其优势在于可以增强对用户的引导，提高选项的可检索度，但也可能造成分级过

深、重要的选项被埋藏、不便于用户检索的后果，因此一般来说，分级以3层为宜。

另外，对同一级菜单选项应分类进行排放，并在类之间加以分割。可以对菜单选项按音序排序，并将关键字尽量地靠近左侧，改变字体或加粗以示醒目。还可以使用伸缩菜单，根据用户的使用频率自动隐藏或显示菜单选项，避免下拉菜单过长。这些都能有效地提高选项的可检索度。右键菜单则应根据用户的工作情况动态地组织选项（图4-9）。

图4-9　下拉式菜单

4.1.3.8　工具栏

图标化的按钮常常位于工具栏上。工具栏上的按钮提供了界面最常用的功能。当按钮的数目较多时，应该对它们进行归类分割，隐藏部分按钮（但要有恢复显示这些按钮的明显标识），并尽可能允许用户定制以便决定增添或减少哪些按钮或改变工具栏的位置（图4-10）。

图4-10　Word工具栏

4.1.3.9　图标

图标是以图形化方式来表示对象的一种图示。一部分图标来源于术语符号，比如最小化、关闭等，初次接触的用户可能并不理解其含义，需要记忆；一部分图标则是来源于生活，比较形象，比如喇叭是调节音量、信封表示邮件等；还有一部分图标被复合创造出来表现某种抽象的概念，比如用一根光缆连接在地球上表示连接到了互联网。在设计图标时应尽量避免创造新的符号，尽量使用象形的图形，以利于用户理解。

图标设计的挑战主要在于如何在很小的空间里用图形清晰地展现其含义，特别是在表达一些抽象而复杂的含义或区分一系列含义相近的图标时，有时不得不辅以文字精确地传达信息。一般来说，即便不附加文字，也通常采取当鼠标悬浮在图标上时浮现出提示文字的方式增强其可读性。

经常出现的另一种情况是，图标本身就是按钮，那么相应的，图标需要有各种变化来表现按钮的不同状态。

同一系列的图标在视觉风格和状态变化方式上应具有一致性，状态变化应明显而易于识别。

4.1.3.10　按钮

在图形用户界面中，按钮可以是规则的矩形、圆角矩形，也可以是任意形状或图像，甚至是文字。不管以哪种形式出现，按钮必须是易于识别的，在界面中让用户一眼就能看出这是按钮，可以点击。按钮设计的关键在于按钮的状态变化和响应区域（可点击区域）。

一般来说，按钮有4种状态，即正常状态、鼠标经过状态、鼠标点击状态、不可用状态。按钮的状态变化必须是明显的、易于识别的。按钮的响应区域应尽量与按钮外形一致，但不应太小以至不利于用户操作。响应方式可以是按钮上字体大小、颜色、文字的变

化，或是按钮大小、颜色、位置、底图的变化，或是由静态的按钮变为动画，或是伴随声音响应。在一些特殊情况下，比如使用触摸屏的软件，按钮就不能太小，否则很难被用户点击到，按钮之间的间距也不能太小，否则容易引起误点击。

4.1.3.11　标签

图4-11　Excel标签

一般来说，图形化用户界面的标签是一组并列且可切换的面板标题。标签也有状态的变化，可以参照按钮的设计。标签上的标题文字设计要求简练、精确并具有可识别性，即在标签相互遮挡的情况下，不会影响用户对标签的辨识（图4-11）。

4.1.3.12　滚动条

当窗口内的内容较多、超出窗口的显示区域时，就会出现滚动条。它标示了当前内容在全部内容中所处的位置，并允许用户通过拖动滑块到达相应的内容区域。

滚动条的构成主要包括背景条、滑块、单项移动按钮。滑块所在背景条的位置表示当前显示内容在整体内容中所处的位置；滑块的大小可变化，二者的体量比例表示当前显示内容占整体内容的比例。背景条应与滑块、单项移动按钮在色彩和形态上有明显的区别。滑块应具有"可拖动"的示意特征，单项移动按钮上应有相应的方向标示。

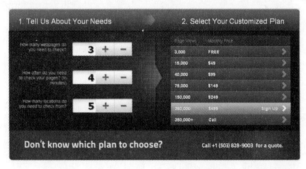

图4-12　图表

4.1.3.13　图表

图表是呈现数据的一种重要形式。表格中的数据要有一致的输入、输出显示形式和对齐方式；适当地使用单元格底色，使用合适的文字及配色，可以提高图表的可读性；对图表中可编辑和不可编辑的区域、选中区域与非选中区域应该有明确的区分（图4-12）。如果图表中含有内容，应使它区别于不含内容的单元格，并显示所包含内容的特征。

还可以根据用户的需要动态地显示图表：隐藏或用较小的尺寸显示不重要的图表，将含有重要信息的图表显示为较大尺寸，并允许用户自主地控制显示情况。

4.1.3.14　色彩

在图形化用户界面，一致的色彩被用来构建整个色彩环境，冲突的色彩被用来显示变化和提示，柔和的色彩用来增强用户的舒适度和减轻疲劳，跳跃的色彩用来彰显个性，合适的对比度用来增强文字或图形的可读性……，进行色彩设计时这些都是常常要考虑的问题。

4.1.3.15　反馈

一般来说，如果不是非常重要的反馈信息，就不要打断用户的操作，只要引起用户一定程度的注意即可：如果用户感兴趣，就对它做出反应；如果没有兴趣，就不必理睬。

反馈的信息应该采用积极的语气和易于用户理解的语言。反馈的目的在于帮助用户，而不是漠视或斥责；如果用户无法理解反馈内容，那么反馈就失去了意义。

4.1.3.16　帮助

帮助设计不仅是提供完善的、可以以多种方式检索的帮助文档。状态栏信息、鼠标悬浮式浮现出的提示信息等，这些不打断用户操作的、实时的帮助信息往往对用户更有用。

使用导向在用户学习执行某项特定任务时比较有效，有时可以直接把一系列的操作设计为一个流程，引导用户完成。未来的帮助系统应根据用户的操作情况自动地判断用户可能需要的帮助，并以不干扰用户操作的形式提示用户"这里有帮助"，供用户自主选择是否接受。

帮助信息应是建设性、明确的和尽可能精确的。

4.1.3.17　动态界面

图形化用户界面一般来说都是动态的。其动态体现在按钮的状态变化、面板的切换、窗口的打开与关闭等，在用户界面的变化中加入适当的动画效果，将为用户的视觉和心理提供一个有益的过渡，并形成界面的一个亮点。

4.2　网页界面设计

4.2.1　网页界面

网页界面主要的特征在于它比其他的数字媒体界面更具有非固定性，它依照操作介质的变化、或用户的操作、或时间的推移而不断变动。网页界面的"美"是在动态和交互过程中得以体现的，这两者都丰富着用户的使用体验。

网页界面作为数字媒体界面中的一种，也囊括了多样的设计领域，吸收着多样的学科知识和技术。虽然它一样是在这些学科各自的范围界限内无法被完全理解（图4-13）。

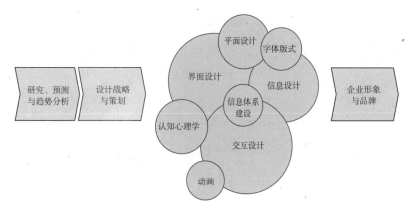

图4-13　网页设计涵盖的内容及流程

4.2.2　网页界面的设计思考

对于网页界面来说，除了具备交互性和多媒体性这两个数字媒体共有的属性之外，还有一个非常突出的特性——多维性。

多维性源于超级链接，主要体现在网页界面设计中对导航的设计上。网页界面的组织结构可分为序列结构、层次结构、网状结构和复合结构等。为了让浏览者在网页界面中迅速找到所需的信息，设计者必须考虑快捷而完善的导航设计。

以下一些网页界面设计的基本原则需设计者遵守：

（1）最重要的一点：创意表达。

（2）让浏览者容易找到要找的信息，网页内容便于阅读。

（3）简单。

（4）考虑适应不同浏览器、不同分辨率的情况。

（5）考虑带宽。

（6）注重色彩搭配所产生的心理变化。

（7）站点内容要精、专，并及时更新。

（8）提供合适的交互。

（9）确保站点上的每一个元素都有其存在的必要性。

鉴于此，对于网页界面设计的总体思考，一般来说需要从下面几个重要方面入手。

4.2.2.1　建立品牌形象

网页界面所有者的形象和品牌通常是设计方案的条件和出发点。建立品牌，成为网页界面设计过程中十分重要的内容。

但这并不单纯，因为强大的品牌需建立在出色的产品声誉上，并非只与因良好愿望而做出的优良界面设计有关。同时，按照市场营销学的原理，品牌建立重要性的提升与网页界面产品的创新成反比趋势，而在网络领域内的创新始终被认为是比品牌和市场效应更重要的客户选择动力。

当然，有一个领域需要品牌在其中扮演明确的角色，即信任的建立。这是许多网络技术应用中必不可少的因素，如果网页界面的设计或操作功能水平不够，品牌形象也将随之被破坏。

将品牌形象应用于网络可以依据不同介质采取灵活的形式，就像同样的印刷图案可以使用于服饰、零售包装或车身广告，网络的多维延展性质为其提供了更多的可能。

4.2.2.2　信息体系建设

信息体系建设需要对一个网站的组织结构进行研究和规划，在网页界面所有者的需求与目标用户的需求之间扮演综合角色，为界面产品制定出周密的计划。而这个计划应当是能够描述一个由内容和界面组成的系统的潜在组织结构和导航方法，从而带来高效、沟通的结构模式。

建设好的信息体系将呈现出站点包含的内容和功能。它通过定义组织结构、导航系统、标签和搜索工具来指定用户找到信息的途径，还能为设计者勾画出站点将怎样随时间而改变和发展的前景。

信息体系建设中使用的方法和工具包括分类法研究与索引设计、卡片式管理与矩阵分析、地图与流程图设计、导航与目录计划、组织模式与个性化战略。运用这些方法的结果可能表现为图表、线框、功能介绍、模式向导和站点地图等形式（图4-14、图4-15）。

4.2.2.3　导航设计

导航是信息体系建设的重要分支，是建立在用户需求和技术可能性的基础上，融交互、界面设计、图形设计于一体的领域。

由于网站具有内容先导性，可以引导用户找到自己需要的信息，对此设计并不简单。高效的导航系统常常是首次访问网站的用户（尤其是客户）的第一需求。

导航设计中最主要的挑战，来自于怎样在客户目标与用户需求之间保持适当的平衡。导航系统要为用户提供网站所包含的信息、特点及对目标的大致认识。当被激活时要反馈信息给用户，当用户到达其目的地时，还应反映该部分内容的性质，并显示该区域在整个站点中的位置。当导航系统无法进一步引导用户时，理想的方式是帮助用户重新定位，典型的解决方案是设定回到首页的链接（图4-16）。

图 4-14　导航与目录

图 4-15　站点地图

面包屑跟踪

图 4-16　面包屑跟踪法可以帮助用户定位并回到首页

导航系统设计的关键在于了解用户在任何一个既定位置上的信息需求量有多少，并不是说一次提供的可能选择越多越好，重要的是弄清用户为什么来到某个特定的页面以及从这里他可能还想去哪里。在这一点上，用户分析可以提供现实的帮助。

4.2.2.4　信息设计与可视化

网站的两个主要优势为信息处理与信息资源交互，这就使信息组织方法在网页领域显得尤为重要。

网络信息设计依赖于信息体系建设、图形信息设计及版面规划等。优秀的信息设计可以使用户高效、快速地理解所看到的信息。这种理解可以是针对其数据、显示规律、图形和文字元素。

信息设计延伸到可视化领域，以在印刷领域中所熟悉的图像和图表为起点，发展到动态的可受用户操控的信息展示方式。信息可视化的优势在于符合人类的视觉天性。人类的大脑善于在尺寸、颜色、形状及空间位置关系的基础上进行图像处理、模式确认及分辨与归类。有趣的是，尽管网络信息设计采用了"图形"浏览器为平台，其中大部分信息却表现为文字形式，这与信息设计观念的匮乏有直接的联系。这在一些有创意、有个性化特征的网页界面设计中已得到明显的改善。

4.2.2.5　浏览器

不同种类、版本的浏览器观察同一个网页页面其效果会有所不同，因此网页界面在不同的平台和浏览器上都能顺利阅读就成为网页开发者面临的一个挑战。网页设计师经常需要在计算机上安装几个不同的浏览器，如 Internet Explorer、Netscape、Mozilla 和 Opera 等。

对于一个好的测试系统而言，除了安装较为常用浏览器的流行版本外，还需要安装主流浏览器的不同版本。如果一个网页页面在不同的浏览器下无法顺利通过测试，可以考虑重新制作或者为不同的浏览器专门制作单独的页面。后者可以设计一个专门的判别页面，利用 Java Script 语句实现网页的自动选择和跳转。

4.2.2.6　分辨率

网页页面会根据当前浏览器窗口大小自动格式化输出，因此计算机屏幕的分辨率对网页的版面效果有明显的影响。网页界面设计中，一个需要重点考虑的问题就是如何让一个网页最大限度地满足在不同分辨率下的视觉要求。

就目前的计算机而言，主流分辨率已经大大超过了 800×600 分辨率，但网页制作的标准一般仍按照 800×600 分辨率制作。考虑到浏览器右侧滑动条的存在，页面的实际尺寸为 778×434 像素。原则上，页面长度不超过 3 屏，宽度不超过 1 屏，每个标准页面为 A4 幅面大小，即 8.5×11 英寸。

让网页适应不同的分辨率，一般有以下几种解决方案：

（1）使用固定大小的表格，禁止网页的自动拉伸，并将网页的表格固定在页面的中间或左端。一般表格的固定尺寸为 800×600 像素。

（2）使用百分比控制表格，在不同的分辨率下让表格按比例均匀拉伸，并力图使画面在充满不同分辨率浏览器的页面时都具有较好的视觉效果。

（3）为不同的分辨率制作不同的网页页面，利用程序实现网页的自动选择和跳转。

4.2.2.7　文件尺寸

没有什么比要花很长时间下载页面更糟糕的了。作为一条经验，一个标准的网页页面应不大于120KB，网页加载应控制在15s以内（图4-17）。

影响文件尺寸的重要元素是网页中的图片。图片的优化可以在保证浏览质量的前提下将其尺寸降至最低，这样可以成倍地提高网页的下载速度。利用Photoshop或Fireworks可以将图片切成小块分别进行优化，输出的格式可以为GIF或JPEG。一般把有较为复杂颜色变化的小块优化为JPEG，把只有单纯色块的小块优化为GIF，这是由这两种格式的特点决定的。

同时，应尽量避免背景音乐和视频文件的放置，Flash动画和GIF动画也应该尽量压缩其文件的大小。

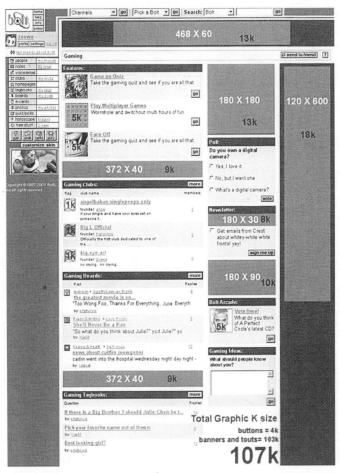

图4-17　网页数据优化效果

4.2.3　网页界面的设计

4.2.3.1　网站规划

网站规划实际上是网站设计所有方面的预先计划，是在网站建设之前对市场进行分析、确定网站的目的和功能，并根据需要对网站建设中的技术、内容、费用、测试、维护等做出的规划。

网站规划所包含的内容一般有以下几个方面。

1. 建设网站前的市场分析

其包括相关行业的市场特点、主要竞争者的网站分析、公司自身条件分析和公司概况。考虑主要目标访问群体的分布地域、年龄阶层、网络速度和阅读习惯。

2. 建设网站目的及功能定位

其包括建立网站的主要目的、网站功能和网站应起到的作用。

3. 网站技术解决方案

其包括服务器的租用方式或自建配置、操作系统、上网系统方案、网站安全措施、相关程序开发。考虑投入成本、功能、开发、稳定性和安全性等因素。

4. 网站内容规划

其包括网站栏目、网站功能和主要内容。可事先对人们希望阅读的信息进行调查，并在网站发布后调查人们对网站内容的满意度，及时调整网站内容。

5. 网页界面设计

其包括网页界面设计要求、新技术的采用和网页界面改版计划。网页界面设计要与企业整体形象一致，符合CI规范。注意网页色彩、图片的应用及版面规划，保持网页界面的整体一致性。

6. 网站维护

其包括服务器及相关软硬件的维护、数据库维护和内容的更新调整。

7. 网站测试

其包括服务器稳定性测试、程序集数据库测试和网页界面兼容性测试。

8. 网站发布与推广

其包括发布的公关广告活动和搜索引擎登记。

9. 网站建设日程表及费用明细

各规划任务的开始完成时间、负责人、各项事宜所需费用清单等。

4.2.3.2 网站风格类型

从形式上可以将站点分为 4 类。

（1）资讯类站点，像新浪、网易、搜狐等门户网站。这类站点将为访问者提供大量的信息，而且访问量较大。因此，需注意页面的分割、结构的合理、页面的优化和界面的亲和力等问题。

（2）资讯和形象相结合的网站，像一些较大的公司网站和国内的高校网站等。这类网站在设计上要求较高，既要保证资讯类网站的上述要求，又要同时突出企业、单位的形象。

（3）形象类网站，比如一些中、小型的公司或单位。这类网站一般较小，有的只有几页，需要实现的功能也较为简单，网页设计的主要任务是突出企业形象。

（4）个人风格网站。这类网站的风格千变万化，个性突出，没有太多的商业目的，一般内容较少、规模较小。

无论哪种类型，网站都力求拥有自己的风格体系。有风格的网站与普通网站的区别在于：普通网站看到的知识堆砌在一起的信息，用户只能用理性的感受来描述，比如信息量大小、浏览速度快慢等。风格是站点不同于其他网站的地方，或是技术，或是交互方式，这都能让浏览者明确分辨网站的独有氛围。设计者要注意的是站点的 CI（标志、色彩、字体、标语）、版面布局、浏览方式、交互性、文字、语气、内容价值、存在意义和站点荣誉等因素，这些环节都直接影响着用户对网站的第一感官感受。

树立网站风格可以分为以下几个步骤：

1）确定风格是建立在有价值内容之上的。一个网站有风格而没有内容，再好的设计也只是装饰，因此首先必须保证内容的质量和价值性。

2）需要确定站点希望给用户留下的印象。

3）在明确网站的定位后，努力建立和加强这种印象。

这需要进一步找出网站中最有特色的东西，即最能体现网站风格的东西，并以此作为网站的特色加以强调、宣传。例如，再次审查网站的名称、域名、栏目名称是否符合这种个性，是否易记。审查网站标准色彩是否容易联想到这种特色，是否能体现网站的性格等。

以下提供一些方法可供参考：

1）让标志尽可能地出现在每个页面上，或页眉上、或页脚上、或背景中。

2）突出标准色彩、文字的链接色彩、图片的主色彩、背景色和边框色等尽量使用与

标准色彩一致的颜色。

3）突出标准字体。在关键的标题、菜单和图片里使用统一的标准字体。

4）策划响亮的宣传标语。把它放在醒目的位置，宣传网站的特色。

5）使用统一的语气和人称。

6）使用统一的图片处理效果。

7）使用专门设计的花边、线条和点。

4.2.3.3　链接结构设计

网站的链接结构是指页面之间相互链接的拓扑结构。它建立在目录结构基础之上，但可以跨越目录。形象地说，每个页面都是一个固定点，链接则是在两个固定点之间的连线。一个点可以和一个点连接，也可以和多个点连接。更重要的是，这些点并不是分布在一个平面上，而是存在于一个立体的空间中。

一般地，建立网站的链接结构有两种基本方式。

1. 树状链接结构（一对一）

首页链接指向一级页面，一级页面链接指向二级页面。这样的链接结构浏览时，一级级进入，一级级退出。优点是条理清晰，访问者明确知道自己在什么位置，不会迷路。缺点是浏览效率低，一个栏目下的子页面到另一个栏目下的子页面必须绕经首页。

2. 星状链接结构（一对多）

类似网络服务器的链接，每个页面相互之间都建立有链接。这种链接结构的优点是浏览方便，随时可以到达自己喜欢的页面。缺点是链接太多，容易使浏览者迷路，搞不清自己在什么位置，看了多少内容。

这两种基本结构都只是理想方式，在实际的网站设计中，总是将这两种结构混合起来使用。设计者希望浏览者既可以方便、快速地到达自己需要的页面，又可以清晰地知道自己的位置。所以推荐首页和一级页面之间用星状链接结构，一级和二级页面之间用树状链接结构。

如果站点内容庞大，分类明细，需要超过 3 级页面，那么建议在页面里显示导航条和面包屑路径，可以帮助浏览者明确自己所处的位置。

4.2.3.4　页面设计

1. 页面设计原则

网页设计一般遵循 3C 原则，即简洁、一致和对比。

（1）简洁。

保持简洁的常用做法是使用一个醒目的标题。这个标题常常采用图形来表示，当然，图形同样要求是简洁的。另一种做法是限制所用字体和颜色的数目。一般每页使用的字体不超过 3 种，一个页面中使用的颜色不多于 256 种。页面上所有的元素都应当有明确的含义和用途，不要试图用无关的图片把页面装点起来，以造成模糊主题和内容的后果。

（2）一致。

一致性是表现一个站点独特风格的重要手段之一。一致性包括页面中的每个元素与整个页面一致以及站点的色彩和风格一致。

要保持一致性，可以从页面的排版入手，每个页面使用相同的页边距，文本和图形之

间保持相同的间距；主要图形、标题和符号旁边留下相同的空白；如果在第一页的顶部放置了公司标志，那么在其他各页面相同的位置都应放上这一标志；如果使用图标导航，则各个页面应当使用相同的图标；字体和图片的色彩可与站点的主体色一致。

（3）对比。

使用对比是强调突出某些内容最有效的方法之一。好的对比度使内容更易于辨认和接受。常用的对比手段有颜色、重要信息的面积、字体的变化等。

2. 页面设计要点

精心组织的内容、格式美观的正文、和谐的色彩搭配、较好的对比度，使得文字具有较强的可读性；背景图案生动；页面元素大小适中，布局匀称，不同元素之间留有足够空白，给人视觉休息的机会；各元素之间保持平衡；文字准确、无误。

3. 内容的组织

根据浏览者从左到右、从上到下的浏览习惯，设计者在组织内容时可以把希望浏览者最先看到的内容放置在页面左上角和页面顶部，如公司的标记、最新消息及其他一些重要内容等。然后按重要性递减的原则，由上而下放置其他信息内容。在段落中，不宜放入过多的链接，以免引起浏览者的浏览混乱，最好的方法是按逻辑关系放置信息。

4.2.3.5 字体设计

1. 字体

默认的浏览器定义的标准字体是中文宋体和英文 Times New Roma 字体，也就是说，如果没有设置任何字体，网页将以这两种标准字体显示，这两种字体可以在任何操作系统和浏览器中正确显示。

Windows 自带了 40 多种英文字体和 5 种中文字体，这些字体均可在使用 Windows 操作系统的浏览器中正确显示。如果需要使用特殊的字体，则需要做成图片。将需要用这种字体的地方用图片表现，所有用户看到的页面就会是同一效果。

2. 字体大小

一般字体默认的大小是 12pt，用〈font size="+1"〉语句可以将文字增大 2pt。而目前网络最流行的小中文字体为 9pt。

3. 字体的使用原则

以下提供的几条网页字体设计的原则仅供参考。

（1）不要使用超过 3 种以上的字体。字体太多显得页面杂乱，没有主题。

（2）不要用太大的字。版面是宝贵的，粗陋的大字体不能带给用户更多的信息。

（3）不要使用不停闪烁的文字。这会造成不舒适的视觉感受，促使用户离开页面。

（4）原则上标题的字体较正文大，颜色也应有所区别。

4.2.3.6 网页色彩

网页色彩分为 RGB 色彩模式和 Indexed 色彩模式两种类型。RGB 模式主要用于计算机上所显示的图像。Indexed 色彩模式是为了在网页页面上和其他基于计算机的多媒体上显示图像，该模式把图像限制成不超过 256 种颜色，其主要是为了限制文件的尺寸。

1. 色彩一致

若一个网站色系能有一致性，不仅会使网站看起来美观，更能让浏览者对内容不易混

淆，从而增加浏览的简洁与方便。同一色系的色彩，色彩层次分明但不会导致反差强烈，同时使用同色系规划界面更能衬托出网站的主题，色系与主题的合理搭配，将会增加界面的易读性。

网站的色系包含了网页的底色、文字字形、图片的色系、颜色等。色系的选择不止是将颜色搭配得当就算完美，还要配合每个内容及网站主题。对于网站的色系，应当在网站设计之初就做好规划，才不会在制作时造成设计的混乱。

网页的底色是整个网站风格的重要指针。举例来说，以黑色为背景的页面，不宜做活泼的儿童网站，孩子天真无邪、有朝气，与黑色的沉稳、暗淡很难联想到一起。又如，暗红色的页面底色也绝不会让人联想到与环保主题有关的网站上去。在对代表网站主题和风格的底色进行选择时，需重点考虑色彩在某一文化环境下大多数人的心理投射，以便产生认同。

网页的色彩，并非单就图文件、文字颜色或底色而言，而是以浏览者的角度来看，整体网页看上去属于哪种色系。常见到许多网站虽色系搭配很成功，但却缺乏独特的风格，这可能是由流行色或粉色系的运用造成的，这在设计中应尽力避免。

2. 色彩管理

网页色彩中 216 网页安全色是一个重要的概念。

216 网页安全色是指在不同的环境中都能正常显示的颜色调色板。这样可有效地避免原有颜色失真的问题。它是当红、绿、蓝 3 种颜色数字信号值为 0、51、102、153、204、255 时构成的颜色组合，一共有 216 种颜色，所以又叫 216 网页安全色。

之所以要使用 216 网页安全色，是因为在网络中同一颜色会因用户的操作系统、显示设备以及显示卡和浏览器不同而有显示效果上的差异。216 网页安全色虽然能保证网页的显示效果，但在需要实现高精度显示彩色图像或照片时有一定的欠缺，如果只用于显示标志或二维平面效果却已足够。

在站点设计时不应刻意追求使用在 216 网页安全色范围内的颜色，而是在主要内容上合理使用的同时，配合其他非网页安全色，才能做出新颖、独特的风格来。

4.2.3.7 网页图形

1. 网页图形格式

网页中最常使用的图形格式是 JPEG 格式和 GIF 格式。

JPEG 格式是一种常见的影像档案格式，压缩比高，可高效显示高色彩图像。JPEG 图像不能产生动态效果，也不能透明显示。

GIF 格式是互联网最常见的图像文件格式，尤其多用于动态横幅。GIF 图像最多可包含 256 种颜色，并可透明显示，以显示出网页背景色。在网页设计中为取得幻灯片式的动态效果，可将多个图像合并为一个 GIF 动态文件来运用。

2. 页面图形类型

页面中的图像一般分为标志、按钮、横幅（Banner）、图标、插图、背景图片等类型。

横幅多为广告，标准横幅尺寸（全尺寸）为 468×60 像素，半尺寸横幅为 234×60 像素，小横幅为 88×31 像素，并且文件不得大于 15KB。

3. 在图像设计中应注意的问题

（1）避免使用过大的图像。不要使用横跨整个屏幕的图像。避免浏览者向右滚动屏

幕。占屏幕 75% 的宽度是一个好的建议宽度。

（2）压缩图像。为了保持小的图像容量，可以使用类似 GIF 向导的程序，它能自动对图像进行压缩。

（3）先声明图像的大小。在图像显示之前最好能详细说明图像的大小属性，可以在 IMG 标签中保存这个属性，这可以使网页显得流畅，因为浏览器可以在图像被下载之前在屏幕上显示整个网页。

（4）让用户先预览小图像。如果不得不放置大的图像在网站上，就最好使用 Thumbnails 软件，把图像缩小版本的预览效果显示出来，这样用户就不必浪费金钱和时间去下载他们根本不想看到的大图像了。

（5）重复使用图像。一些网站由于使用大量不重复的图像而错过了使用更好技巧的机会。创建商标时，在网页上多次使用同样的图像是一个好的方法，它们一旦被载入，以后重新载入的速度就会很快。

（6）跳过使用 Flash 动画。许多使用比较慢的计算机浏览者发现动画很容易耗尽系统资源，使用户对网站的操作变得很困难。因此，应该给用户一个跳过使用 Flash 动画的选择。

（7）尽量少使用 Flash 插件。虽然许多网页设计者认为 Flash 功能很强大，并且 Netscape 5.0 支持 Flash，在使用时不必再下载任何插件，但是最好还是取消使用 Flash 做各接口的想法。

（8）动画与内容应有机结合。确保动画和内容有关联。它们应和网页浑然一体，而不是干巴巴的。动画并不止是 MacroMedia、Director 等制作的东西的简单堆积。

（9）动画点缀。网页上的动画最好只用一个。

4.2.4　网站维护

4.2.4.1　上传与发布

如果网站建设没有完成，就不要发送到网络上，这样会严重损害网站发布者或企业的形象。

网站的上传一般采用 FTP 方式，常用的软件有 LeapFTP、CuteFTP 等，为了维护的方便，发布前应注意网站设计的结构问题。

1. 不要将所有文件都存放在根目录下

将所有文件都放在根目录下至少会造成两方面的不利影响：

（1）文件管理混乱。会造成文件管理者常常搞不清哪些文件需要编辑和更新、哪些无用的文件可以删除、哪些是相关联的文件等情况，从而影响到工作效率。

（2）上传速度慢。服务器一般都会为根目录建立一个文件索引，当将所有文件都放在根目录下时，即使只上传更新一个文件，服务器也需要将所有文件再检索一遍，建立新的索引文件。文件量越大，等待的时间也就越长，所以尽可能减少根目录的文件存放数。

2. 按栏目内容建立子目录

子目录的建立，首先按主菜单栏目建立。例如，网页教程类站点可以根据技术类别建立相应的目录，像 Flash、HTML、JavaScript 等；企业站点可以按公司简介、产品介绍、

价格、在线订单、反馈联系等建立相应的目录。

其他的次要栏目，类似 What's new，友情链接内容较多、需要经常更新的可以建立独立的子目录；而一些相关性强、不需要经常更新的栏目，如关于本站、站点经历等可以合并在一个统一目录下。

3. 所有程序一般都存放在特定目录下

例如，CGI 程序放在 cgi-bin 目录中，所有需要下载的内容也最好放在一个目录下。

4. 在每个主目录下都建立独立的 images 目录

默认的，一个站点根目录下都有一个 images 目录。初学者习惯将所有图片都存放在这个目录里，但需要将某个主栏目打包供下载，或者将某个栏目删除时，图片的管理就相当麻烦了。因此，为每个主栏目建立一个独立的 images 目录是最方便管理的，而根目录下的 images 目录只是用来放首页和一些次要栏目的图片。

5. 目录的层次不要太深

目录的层次建议不要超过 3 层，以便于维护管理。

6. 不要使用中文目录

网络无国界，使用中文目录可能对网址的正确显示造成困难。

7. 不要使用过长的目录

尽管服务器支持长文件名，但是太长的目录名不便于记忆。

4.2.4.2 检测

网址发布前，必须进行最后的测试以保证正常的浏览和使用，内容包括：

（1）服务器稳定性和安全性测试。

（2）程序集数据库测试。

（3）网页兼容性测试，如浏览器、显示器的兼容。

（4）其他测试，如网页的文字书写、图片的放置、链接的目的地和导航工具条的功能等。

时刻注意网站的运行情况，性能好的主机随着访问者人数的增加，可能会运行缓慢，如果不希望失去浏览者的话，就一定要事先仔细地策划升级计划。

4.3 多媒体产品界面设计

4.3.1 多媒体的概述

在信息技术迅速发展的今天，"多媒体"这个词越来越多地出现在我们身边。简单地说，"多媒体"就是指图像、文本、影像、声音和动画等多种媒体的集成，它们的结合能极大地增强用户获取信息的效果。

多媒体的一个重要特点就是交互。用户通过控件操控着界面中的一些元素，并与其在必要时进行交互。多媒体界面的设计使得用户或观众可以与演示者或计算机本身进行交互，让信息的传递更为自然、有效且人性化。

多媒体应用系统的形式是多种多样的，主要是指多媒体演示和操作产品，包括多媒体

教学软件、多媒体演示系统、公共多媒体应用系统、多媒体装置式服务设施、交互式虚拟现实产品等。这其中大部分还是基于屏幕来设计的，但也有相当比例的部分是以交互式产品为载体呈现的。无论怎样，多媒体最主要的特征总是体现在它的集成性和交互性方面的（图4-18、图4-19）。

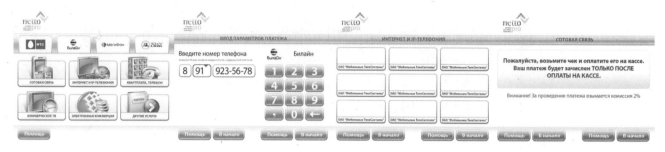

图4-18　自助服务亭界面

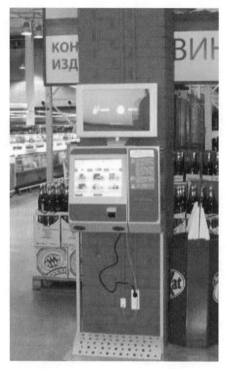

图4-19　自助服务亭使用现场

4.3.2　"多媒体"演示构件及设计

4.3.2.1　文本

文本是多媒体应用程序的基本构件之一，但在多媒体产品界面设计中，如果不把文本与其他元素结合起来使用，那就使信息失去了让用户易于理解和产生兴趣的机会。

因多媒体产品的形式多样，不可能对文字设计提供统一的指南，在此只能提出需要注意的两个方面：

（1）文字的字体、大小、特征要根据目标用户的特征设定。

（2）单个页面文字要尽量少，用语简洁。

4.3.2.2　图形图像

在多媒体产品界面中，图片、图标、图表、三维图形的运用应该是占了相当大的比例。图形图像的视觉冲击力非常强，在视觉传达上能快速地帮助用户归纳信息、理解概念，并使本来平淡的事物变成强有力的诉求性画面。

同样，在此能够提供的图形图像设计指南包括：

（1）图像的格式和文件大小需根据产品类型和特点精心考虑。

（2）图形图像的一致性原则在任何方面都要体现出来。

4.3.2.3　影像和动画

由于影像和动画是动态的，其信息涵盖量极为丰富，对界面的生动性也具有直接的效果，作为设计人员，总是希望能经常运用它们。因多媒体产品中的元素多是存在于自身系统中，对影像和动画这样较大数据量的元素的使用就不像在网页界面和图形用户界面中那么谨慎和严格，由此它们能经常出现于多媒体产品界面中。但在此也需要注意以下一些方面的问题：

（1）即使是本地计算机播放环境，多媒体产品界面中的影像和动画也应选择最恰当的文件格式，以便控制文件数据量。

（2）媒体选择应遵循最优原则，根据信息传递的需要选择最佳的媒体，不能因为能大量使用影像和动画就不加以思考。

（3）页面中的动态元素不能无限制使用，需考虑页面的动、静比例关系以适应用户的使用心理。

（4）即使是本地计算机环境播放，也应尽量采用流媒体技术下载影像文件，以使显示系统的正常。

4.3.2.4　声音

声音在多媒体产品界面中的运用占有强大的优势。界面通过不同类型的声音使系统操作丰富起来，营造出生动、有想象力、有丰富感情的效果。在这类界面中，可以有背景音乐、影像和动画配音、按键声音、转场声音、解说话音等的使用，在设计时需要注意以下两点：

（1）根据任务目标和界面特征选择声音的使用，不能让所有声音一拥而上，避免营造出吵闹的界面环境，要给声音设计"关闭"功能。

（2）声音的运用必须注意文件格式和数据量大小。

4.4　手持移动设备用户界面设计

这里所说的手持移动设备用户界面，主要指手机、个人数字助理（Personal Digital Assisitant，简写为PDA）等手持移动设备的图形用户界面，这是接触最紧密的数字界面，也是使用最为广泛的数字界面（图4-20～图4-22）。

图4-20　HTC手机　　　　　图4-21　PDA　　　　　图4-22　GPS系统界面

随着科技的不断发展，手持移动设备的功能越来越强大，这些都依赖于其内部的软件实现。越来越复杂的软件功能带来用户对易用性更高的要求，同时，作为消费品，用户也非常注重产品中的个性、流行性和社会象征等因素，因而情感设计也成为手持移动设备界面设计中另一个非常重要的方面。

4.4.1　手持移动设备用户界面的特征和设计思路

手持移动设备用户的界面代表着移动设备产品本身。虽然作为数字媒体界面，它与图形用户界面在特征上有许多相似之处，都具有可视性、交互性、直接操控性，但又具有自

身的特征。在设计之前，需要研究移动设备产品的这些特征，以便确立正确的设计思路。

4.4.1.1 显示屏幕

屏幕作为手持移动设备最主要的输出设备，是手持移动设备界面的载体，是用户通过移动设备界面进行交互操作的基础。

手持移动设备普遍采用比较小的屏幕，这不仅是因为屏幕制造技术、电池技术等的限制，也是为了符合产品"移动"的特征。轻巧、灵活、便于携带的手持移动设备更利于用户使用，这也是发明手持移动设备的初衷。随着技术的发展，屏幕的图形分辨率逐渐提高，甚至达到了 300dpi。但一旦达到了人类视觉识别的极限，在一定屏幕尺寸下单纯地提高屏幕分辨率就变得没有意义。因而手持移动设备一定是通过较小的屏幕、较小的屏幕分辨率来显示内容的。

手持移动设备的屏幕空间是宝贵的。一方面，需要在有限的空间里表现界面元素；另一方面，界面元素要承担起语义传达、易于控制、视觉美好的功能。这对界面设计人员提出了较高的要求。一些大屏幕中有效的界面元素，比如下拉菜单，在较小的屏幕中则可能无法展开，因而是无效的，相应的功能可以由滚动菜单来替代。又如，在大屏幕中能显著提高操作效率的多窗口界面，在小屏幕中则无法施展，因而只能采取窗口切换的方式，每次只显示一个窗口。界面设计要尽量让用户得到最大的可用屏幕空间，与当前操作无关的界面元素则不需要出现，同时还要提供方便的返回方式。

目前，手持移动设备纷纷采用各自的屏幕分辨率标准。这些产品各自的分辨率是固定的，不可调节。常见的手机屏幕分辨率（单位：像素）为 96×65、96×96、128×96、128×128、160×128、160×160、176×144、220×176、240×176、320×240 等，常见的 PDA 屏幕分辨率（单位：像素）为 240×240、320×240、320×320、480×320、640×480 等。这种规格混乱的情况使手持移动设备界面设计在相当长的一段时间内几乎完全处于针对某一款产品定制的阶段，无法设计通用性界面。但目前情况正在好转，在近期研发的 PDA 产品中，就基本实现了在相同操作系统阵营中的屏幕规范，使通用性界面成为可能。

手持移动设备屏幕所能显示色彩的能力也各有不同。就彩色屏幕而言，显示的色彩级别有 256 色（8 位色）、4096 色（12 位色）、65536 色（16 位色）、262144 色（18 位色）、16777216 色（24 位色）等。不同的色彩显示能力会产生差异很大的显示效果，因而手持移动设备界面的色彩设计往往要针对具体屏幕性能来进行，尽量发挥其极限，但又不能超出色彩限制。

手持移动设备屏幕的差异性还体现在屏幕显示的方向上。通常产品会固定采用纵向布局或横向布局。但也有可以改变显示方向的屏幕，即当用户竖着使用产品时，屏幕纵向显示；当用户横着使用产品时，屏幕横向显示。不同的屏幕显示方向要求不同的界面元素和组织形式与之相适应。

4.4.1.2 输入方式

一般来说，手持移动设备中的低端产品采用按键输入，而高端产品则采用按键与触控笔相配合的方式输入，有的还配有小规模但完整的计算机按键。一些手持移动设备也以语音输入作为输入手段之一。

对于只能使用按键进行操作的手持移动设备来说，因为操作的物理位置是在键盘而不在屏幕中的视觉界面上，界面与按键之间的配合就显得尤为重要。用户必须能方便、直观地建立起界面元素与按键之间的对应关系，比如让界面中的选项靠近相应的按键，并设计清晰的界面布局，以为用户提供通过按键选择对应界面元素的直观条件。

对使用触控笔进行操作的手持移动设备来说，因为这种直观操作模式更能使用户获得直接、有效的控制和反馈，则一般不会出现按键操控所带来的对应关系问题。不过，因为屏幕的空间限制，就必须对界面元素的大小和布局进行合理的设计，以方便触控和减少操作失误。对于那些经常处于运动颠簸状态下使用的移动设备，如车载 PDA，更要把这部分的误差因素考虑在内，界面元素尽量做大，界面元素之间的空隙也要比较大才行。

手持移动设备界面的设计还必须考虑产品的输入特点，一个四向的方向键对应的界面导航方式就与一个两向的方向键对应的界面不同。比如要选取一定的选项，使用两向的方向按键，就需把选项设计成滚动菜单；使用四向的方向键，把选项设计成宫格式的一组图标就比较有效率。如果用一个两向的方向键去选择宫格式的一组图标，则用户会对方向控制产生困惑。

4.4.1.3 交互方式

目前，手持移动设备的主要输出类型是图像、声音和振动，主要输入形式是按键和触控操作，手持移动设备界面有其独特的交互方式。

在小屏幕上，小键盘的操作总是不那么方便，因此用户的操作不一定要完全通过图形界面来完成，一些能通过按键一按就完成的操作更有效率，也更受欢迎。用户操作时，界面中应给予视觉反馈，同时，再配合声音反馈，用户会觉得更加可靠。这种声音不一定是电子合成声音（有时电子声音让人讨厌），完全可以设计为按下按键发出的物理声响，轻微而实在。在用户看不到图形界面时，声音和触感（如振动）就是最好的交互手段。

另外，手持移动设备的特殊性也正在催生新的交互手段。比如已经出现了利用惯性操控的 PDA，通过改变手持的角度即能实现屏幕显示方向的转换、移动屏幕内容和放大缩小等功能。

4.4.1.4 消费形态

1. 用途不同

根据用途的不同，手持移动设备可以分为专业应用型和综合功能型。专业应用型，如普通手机、电子词典等，根据特定的用途定制，不具扩充性，界面设计围绕特定任务展开，针对特定任务对操作进行优化，以期获得更高的使用效率和更好的使用效果。综合应用型，如 Palm PDA、Pocket PC 等，为各种应用软件提供一个操作平台、具有丰富而强大的功能以及良好的可扩充性，界面设计需要充分考虑到通用性与可扩充性。

2. 用户细分与个性化

完全适合各种用户的通用性产品是不存在的。根据用户的心理特征、使用习惯、文化背景等对用户进行细分，有针对性地开发产品是数字消费类产品获得成功的关键。比如可以将目标用户分为基础应用型、潮流时尚型、成熟商务型和动感娱乐型。同时，提供给用户充分的界面定制功能，会更能满足他们个性化的需求。界面设计既要针对目标用户族群，呈现出鲜明的设计特点，又要提供多种个性化的方案，供用户自由选择。

同时，手持移动设备作为数字产品，外观的个性化语言也需要同一风格的界面设计来促进，相得益彰才能构成一个完美的整体。界面设计的个性表达与产品外观的不一致，最终会导致产品的尴尬，进而使消费者对产品乃至生产厂商的设计品位丧失信心。

3. 地域差异明显

不同地域用户的文化背景差异，会导致审美情趣的不同，因而界面设计不仅要关注文化差异的问题，也要注重符合当地的审美口味等特点。

4.4.2　手持移动设备产品的设计要点

手持移动设备与一般的图形化用户界面在设计上相比，既有相同之处，也有不同的地方。相同之处在于，它们的设计内容都包括结构设计、交互设计、视觉设计和可用性设计，都要遵循易用性、直接性、一致性的设计原则。在设计的总体思考和设计流程上，二者也非常相似。但如上所述，手持移动设备界面反映在设计上，与一般的图形化用户界面设计有一定的区别。综合它的特点，其设计要点如下。

4.4.2.1　不同的感知和感觉

手持移动设备作为被触碰产品，有着视觉、听觉和肤觉上的设计要点。

1. 视觉

作为界面性产品，移动设备的视觉设计与其他的产品的外观设计同样重要，从产品的策划阶段就要开始考虑它的最终视觉效果。

手持移动设备视觉设计的要点如下：

（1）可见性。无论是白天还是夜晚，无论是室内还是室外，操作界面必须可以看到。

（2）可识别性。具有不同文化和社会背景的用户来看，某一产品始终表达一个含义。

（3）美观。丑陋的产品不但不会被用户接受，甚至可能会被嘲笑。

（4）提示。视觉设计中最重要的是引导，提示当前信息的可用性和反馈是必须要做到的。

2. 听觉

听觉能够直接影响人的情绪，在信息传播中，也是补充视觉识别最重要的感觉之一。

手持移动设备听觉设计的要点如下：

（1）音乐。悦耳的音乐和流行的歌曲会让用户在多人环境中充满自豪感。

（2）提示音。积极的、响应准确的、符合听觉识别习惯的提示音是界面元素的补充。

（3）声音长短。长短不同的声波是区别提示模式的方式。

（4）符合人耳特性。采样精度设计为 44.1kHz 是最适合人体的数值，虽然 96kHz 是录音界提倡的标准，但普通用户根本无法听出它们的差别，这取决于音频转换器和耳机。

（5）噪声。除了在危险情况下，否则绝对不要使用噪声作为提示音。

3. 肤觉

基于人的皮肤的感知能力，使用符合人体工学的物理操作方式，是善用肤觉进行用户沟通的手段之一。

手持移动设备肤觉设计的要点如下：

（1）触感。涉及产品外观使用的材质，如木料、金属、玻璃、塑料或陶瓷等。

（2）防滑。一种基于产品安全保护模式的材料功能。

（3）防尘。用户对于优秀产品的安全性要求。

（4）无伤害。必须确保老人或儿童在使用时没有障碍和危险。

（5）大小适中。无法一手掌握并操作的手持移动设备，用户数量会大大下降。

4.4.2.2　不同的使用环境

不同的环境会造成用户心理、生理、客观物理原则、气氛、团队影响、话语权、主观判断力、情绪等方面的差异，这些差异将直接影响用户对待产品的态度，因此，研究不同的使用环境，对有针对性、个性化功能体现的手持移动设备的设计而言，有极大的帮助。

1. 公司

公司常给人以严肃、冷静的感觉，但商业关系和人机交互没有冲突可言，因此，针对于公司环境使用的手持移动设备的设计要点在于以下几点：

（1）快捷的设置"会议模式"环境。

（2）优雅和成熟的外观，没有多余和花哨的附件装饰。

（3）商务性和职业性特征明显，能够帮助处理PC无法处理的部分信息。

（4）日程表、备忘录、世界时间、事件提醒是必需的重要功能。

2. 学校

在学校环境中使用的手持移动设备的设计要点如下：

（1）外观新颖、漂亮，能够吸引异性的注意。

（2）有趣的图像、音乐、视频和动画、游戏，并且可以通过蓝牙环境共享。

（3）短信息的快速和多字符处理。

3. 家庭

家庭的组成人群特殊而敏感，这些都是和用户有血缘关系或感情因素联系极其紧密的人，在使用各种设备的态度上，需要尊重、分享、讨论、决议的多个模式。

在家庭环境中使用的手持移动设备的设计要点如下：

（1）亲友的分组和详细信息记录，并可以随时调阅。

（2）对重要亲友的快速拨号，收发信息等快捷设置。

（3）在从事共同娱乐活动时，提供拒绝打扰设置，比如来电转接等。

（4）个性化的闹钟功能。

4. 公共场所

常见的公共场所比如图书馆、快餐店等，是绝对开放自由的环境，用户处于观察和被观察的情境中，这时，手持移动设备扮演着个人标签的角色，并且会成为吸引他人的有效手段。

在公共场所环境中使用手持移动设备的设计要点如下：

（1）需要声音比较突出的音乐提示功能。

（2）通话质量的绝对保证，比如蓝牙耳机的使用。

（3）参与性突出，比如在分享文件、游戏、音乐等方面。

（4）网络功能的提供，比如在咖啡店等待朋友时可以上网获取新闻。

（5）共同活动，比如用手机为小型聚会的朋友们拍照。

5.半公共场所

有一些公共场所，虽然参与人数较多，但也有部分私密空间的保护，比如公共厕所、电影院等。这些地方强调私密性和空间开放程度的平衡，对于手持移动设备的个人设置要求会更细致。

在半公共场所环境中使用手持移动设备的设计要点如下：

（1）不同情景模式的快速切换，比如电影模式、静音模式、室内模式。

（2）快捷接听和取消操作设置。

（3）提供随时记录工具、便签功能。

（4）提供持续照明模式，比如电影播放期间空间比较暗，该设置可提供充足照明。

掌握这些针对手持移动设备的设计要点，依据不同的市场营销定位，有侧重地运用进去，会使设计人员明确正确的设计方向。

4.4.3 手持移动设备产品的元素设计

4.4.3.1 开、关机动画

从本质上来说，用户希望开机和关机等待的时间越短越好，他们只是希望使用产品，而不是欣赏。

图4-23 窗口设计

开机动画可以填补用户等待产品启动的一段时间，同时也可以通过显示公司标志来强化企业形象。但动画的设计一定要简短有力，不要认为只要动画精美就可以播放较长时间，用户在使用产品的过程中已经看过千万遍，再好的动画都无法一直吸引用户，太长反而会成为令人厌恶的东西。关机动画亦是如此。

4.4.3.2 窗口

手持移动设备的屏幕空间有限，在窗口设计上需尽量用户最大可能地使用空间，因此经常设计为全屏窗口显示。窗口中的必要界面元素包括窗口标题、状态图标、滚动条和特定按钮等，对于触控操作的较大屏幕，还会有窗口控制按钮、工具栏等（图4-23）。

4.4.3.3 背景

使用适当的背景可以丰富界面的层次，增添趣味和彰显个性。背景不一定是装饰性的，也可以负载功能性信息。背景既可以是静态图片，也可以是动态画面，但应以不影响用户准确识别界面元素和进行操作为原则。默认情况下，背景应与界面整体风格和产品整体外观相协调，但同时又能根据用户的喜好方便地更换（图4-24、图4-25）。

4.4.3.4 菜单

手持移动设备界面中的菜单通常为两种，即滚动菜单和下拉菜单。滚动菜单的优点是选项与按键的对应关系清晰，易用按键操作；缺点是占据整个窗口，只能显示一级的选项，通常为较小屏幕采用。下拉菜单的优点是附加在已经打开的窗口上，可以随意展开或闭合，可以同时显示多级的选项，能更好地发挥触控操作的高效性；缺点是需要占据较大的屏幕空间，通常在比较大的屏幕上使用。

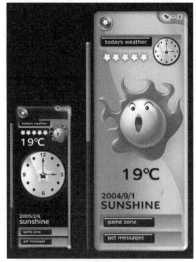

图 4-24　与界面整体风格一致的背景设计

图 4-25　负载功能信息的背景设计

　　手持移动设备界面中的菜单设计需要注意的是，在设计滚动菜单时要注意导航性；菜单中应显示当前选项在整个菜单中所处的位置；移动选项可以构成循环，即向下移动至最后一项，再向下移动则回到第一项。

4.4.3.5　图标

　　手持移动设备界面中的图标可以分为不透明和透明、静态和动态、位图和矢量。文件格式包括 BMP、JPG、MJPG、ICO、PNG、SVG 等。图标的尺寸规格（像素）一般包括 10×10、14×14、16×16、24×24、32×32、64×64、128×128 等。在设计时，还要考虑屏幕的显色能力，有针对性地制定图标的色彩位数。

4.4.3.6　按钮

　　由于屏幕空间较小，目前手持移动设备界面中往往用文字直接作为按钮。事实上这容易对用户造成一定的误导，因为如果界面中出现其他文字内容，用户会对哪些是按钮、哪些是文字产生困惑。因此，设计者有责任通过设计来区分功能以帮助用户形成正确的操作思维和习惯。例如，给文字加上一个外框或底色，就能有效地将作为按钮的文字同作为内容的文字区分开来（图 4-26）。

图 4-26　文字按钮通过设计能与阅读性文字区分开

4.4.3.7　表格

　　除了遵循一般表格设计原则外，手持移动设备界面中的表格应特别针对屏幕空间小的特点进行设计。可以采用自适应表格，根据表格中包含内容的情况自动调节表格的显示情况：没有内容的表格显示为较小的尺寸，而含有内容的表格则显示为较大尺寸以显示其中的内容。同时也允许用户在标准表格和自适应表格的显示方式之间自由切换。

4.4.3.8　色彩

　　手持移动设备界面中的色彩应遵循用户个性化的需求制定多套色彩方案，但无论是哪种色彩方案，都必须确保界面的易用性和视觉的舒适度。

4.4.3.9　反馈

　　针对手持移动设备的特点，合理地使用触觉反馈，如按压按键、设备振动，将有助于

用户获得更好的操作体验。

4.4.3.10　动态界面

手持移动设备界面由于屏幕较小和系统资源有限，往往采取简洁的切换方式来处理界面变化，甚至减少不是特别有必要的动态变化，例如取消一些按钮的状态变化。

延伸阅读

1. 鲁晓波，唐炳宏 . 数字图形界面艺术设计 . 北京：清华大学出版社，2006.

2. 周涉 . UI 进化论：移动设备人机交互界面设计 . 北京：清华大学出版社，2010.

3. 尼科·麦克唐纳 . 什么是网页设计 . 北京：中国青年出版社，2006.

4. 斯蒂夫·克鲁格 . 网页设计效果优化艺术 . 济南：山东科学技术出版社，2001.

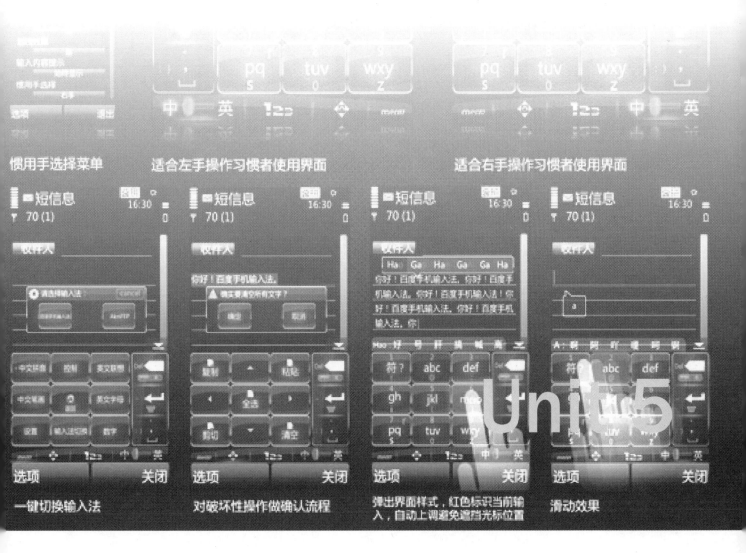

惯用手选择菜单　　　　适合左手操作习惯者使用界面　　　　　　　适合右手操作习惯者使用界面

一键切换输入法　　　　对破坏性操作做确认流程　　　　弹出界面样式，红色标识当前输　　滑动效果
　　　　　　　　　　　　　　　　　　　　　　　　入，自动上调避免遮挡光标位置

第5章　　测试设计

　　界面的测试是把构成界面的系统按其性能、功能、界面形式、易用性等方面与界面易用性的标准进行比较，对其作出评价与修改。

　　测试是数字媒体界面开发的一个重要步骤，界面的成功与否需要通过测试和评价体系获得最终的判定。测试作为设计的一部分，贯穿于设计的全过程。在每个阶段，测试都是唯一、不可替代的方法，通过测试，设计能获得不断地完善。这个全过程也包括界面设计制作之前，创建界面原型或对同类的界面进行测试，这样能及早发现设计上的问题，避免人力、物力浪费。据统计，在开发新软件时，微软都要将其 Beta 版发往全世界上千个专业用户进行测试，以提出进一步的修改意见，仅此每年可为软件开发节省数10亿美元。

　　对数字媒体界面的测试可以起到以下作用：

　　（1）降低产品或系统技术支持的费用，缩短最终用户训练时间。

　　（2）减少由于界面问题而引起的软件修改和改版问题。

　　（3）使产品的易用性增强。

　　（4）帮助界面设计者更深刻地领会"以用户为中心"的设计原则。

　　（5）在界面测试和评价过程中形成的一些评价标准和设计原则对界面设计有直接的指导作用。

　　测试和评价用户界面是一项复杂的任务，在测试之前需要首先明确两个问题：

　　（6）测试的对象是开发工具还是目标系统，不同的对象有不同的测试指标。

　　（7）测试的主体是开发人员还是终端用户，不同的主体导致不同的测试方法。

5.1　原型的意义和制作

5.1.1　原型的意义

　　界面设计中的原型设计和制作是界面设计之初非常重要的一环。它是以用户为中心和交互式设计为目标的方法，目的是将界面设计与用户的需求进行匹配，同时把系统的设计方案实物化，并对其进行讨论、修改和评估。

　　在一个设计流程中，往往可以设计和制作多个原型，让设计在不同的各个阶段变得可以把握，而不仅仅是停留在设计者的脑中。对原型的反复修改过程就是完善整个界面系统的过程。如果没有原型，最终的产品往往会偏离原始的设计概念。

　　原型类似于动态仿真，所产生的界面和实际的界面设计非常一致。原型已经成为测试和评价者重视的焦点，它不仅可以节省大量工作上的开支，还可以纠正工作中双方的分歧，甚至产生新的设计思路和方法。

5.1.2　原型的制作

原型一般分为低保真原型和高保真原型。

5.1.2.1　低保真原型

低保真原型出现在设计流程的早期，制作比较简单、快速，类似于工业设计中的草图及草图模型，目的是在设计的初期迅速直观地表达出设计理念，并进行一些简单的测试。低保真原型发现的错误可以快速地修正并进行局部评估，直到系统在此方面完善为止。低保真原型一般用纸绘制或者用图片拼贴，有时也会配合一些简单的实物模型（图5-1、图5-2）。

图5-1　低保真原型草图（一）

图5-2　低保真原型草图（二）

1. 低保真原型的优点与缺点

（1）低保真原型的优点在于：

1）低速且低成本地获得反馈。

2）在多种可能中对比试验。

3）轻松修改或放弃设计。

（2）低保真原型的缺点在于：

1）与最终界面的视觉效果相差较远。

2）难以模拟交互过程，尤其是动态转化等。

3）会让用户有些迷惑。

制作界面纸模型就是画出整个系统中的每个单独的页面，然后连起来使用。要尽量模拟出界面的使用状态，尤其要保证界面使用流程中不能缺少的某个页面。最终纸模型可以用夹子或信封整理好，作为进行视觉设计的依据（图5-3、图5-4）。

2. 低保真原型的制作技巧

低保真原型在制作中的技巧包括以下几点：

（1）使用手绘或打印稿。

（2）尽量模拟真实的使用界面，如果是基于互联网的设计，可以绘制一个浏览器界面作为底图。

（3）不必拘泥于实际界面的大小。

（4）使用一些透明纸可以表示一些隐藏的效果，如下拉菜单等。

图 5-3　模拟使用情况的原型草图　　　　　　　　　　　　　图 5-4　iPad 的图形用户界面原型草图

（5）纸模型的顺序一定要按其逻辑顺序整理好，以免造成不利的测试。

低保真原型的制作和测试就是为了在设计初期得到一个界面的概貌。界面中到底需要多少个页面？页面中应当有什么内容？实现某一功能至少需要多少个步骤？这些问题都可以通过纸模型来解决。制作纸模型的过程实际上就是设计细化的过程，一个测试没有问题的纸模型原型可以保证最终的界面不会有原则性的错误产生。

纸模型完善后可以进行下一步的视觉设计。视觉设计应当完全按照纸模型提供的页面来进行，完成之后就可以进行高保真原型的制作了。

5.1.2.2　高保真原型

制作可以操作的高保真界面原型是数字媒体界面设计中非常重要的一个阶段，而如何制作高保真原型一直是界面设计人员的难题之一。因为很多交互原型都需要使用代码编写，这给艺术设计出身的设计人员带来了很多不便，在很多情况下，他们只能使用影片或动画来展示自己的设计理念。幸好近年来非常多的软件公司推出了一些好用的高保真原型设计软件，如 Flash Catalyst、Axure、Mockflow、Infomaker 等，这是专门针对交互设计人员以及用户体验人员的软件，可以将设计制作的精细效果图转化为可操作的交互原型而不用写一句代码，这无疑会让设计人员从书写代码的困境中解脱出来，大大提高了界面交互整个设计流程的效率（图 5-5）。

在此可以归纳出以下几种原型设计方式（图 5-6~ 图 5-8）：

图 5-5　Flash 制作高保真原型　　　　　　　　　　　　　　图 5-6　简单工具表达的原型草图

图 5-7 Photoshop 制作的原型图

图 5-8 高保真原型

（1）白纸、铅笔、橡皮和刀。

（2）Word，可以制作 Wireframe，还可以批注或者加大段落文字说明。

（3）PPT，会议中经常用到的形式，可以动态表达交互流程。

（4）Flash，较难使用，但非常适合制作小屏幕手持设备界面原型。

（5）HTML，进行 Web 界面原型设计，也可以作为理论演示型方案的描述。

5.2　界面易用性测试流程

用户易用性测试的核心理念是让真正的用户来使用界面产品，从而发现设计中的问题。整个测试的流程可以分为设计与规划测试、准备测试、测试、分析和说明数据、发表结果及修改这几个步骤。

5.2.1　设计、规划、准备测试

在测试的准备环节，设计人员一定要明确测试的目的，是测试整个系统的运行情况，还是某几个重点功能是否有效，根据测试的目的来设计测试的过程。准备过程中要完成 3 个环节：

（1）确定测试界面的任务。

（2）招募被测试人员。

（3）建立测试场景。

在确定测试界面的任务时要注意，交给用户去完成的任务一定是明确的，但不能说出完成的步骤，让用户使用界面来一步一步地完成制定的任务。

5.2.2　测试

在进行测试的环节，一定要让被测试的用户明白，实验的目的是测试系统而不是测试用户本身。尽量不要让用户感觉到有很多人在观察他，并且要给他们提问题以及停止测试

的权利。要鼓励用户把问题以及感受即时地说出来。在观察和记录过程中，实验人员最好分工，有人负责记录用户出错的情况，有人负责记录用户的情绪变化。

5.2.3　分析和说明数据

在分析和说明数据的过程中，要尽量避免主观情绪，尽量真实和相近地分析数据，必要时可以让用户填写调查问卷以帮助评估。

完成数据分析之后应当有一个界面方案的评价结论，需要修改的部分要根据分析的结果进行修改直至界面相对完善为止。

5.2.4　拟定修改方案

测试人员将整理好的记录，包括用户出错情况、用户使用情况以及用户的评价数据发布给设计人员，以作为设计方案修改的依据。

设计人员在拿到这些数据和记录时，需要把真正关键和重要的问题筛选出来，分清哪些是界面设计中的问题，哪些是测试过程中不可预见或测试设计上的问题，不能不假思索地认为全都是界面中的问题。发现问题后，需要设计人员制定修改的方案，这时需要确定的是，问题是属于关键性本质的，还是细枝末节的，是全盘否定设计方案，还是仅仅修改就可以了。

5.3　测试中的选择

5.3.1　测试的时间选择及次数

测试是没有时间限制的，它会贯穿整个产品的发展周期，这也是以用户为中心的设计方法中最重要的组成部分。

测试也没有次数限定，只要需要，就可以测试。因此，测试的规模可大可小，根据测试的目的和人数而定。

需要设计人员记住的就是，测试不是一蹴而就的，它是一个反反复复的过程，要求用精益求精的态度去完成。

5.3.2　受测试的人数和人群条件

设计指南说明，受测试的人群最好是目标人群，具有代表性，在选择时注意他们在计算机方面的使用经验、能动性、教育、使用界面语言的能力上的背景。同时人数应控制在7人以下，这样才能获得最经济的测试效果。

首先应该明确，只要测试，总是会有成效的。即使是只测试了一、两名用户，即使该用户不是目标用户，也要比不测试强得多，设计者总会从中获得有助于界面改进的某些有价值信息的，所以不要太拘泥于人数和受测试人群的条件。

关于人数，有一种科学的说法是，认为每轮参加测试的用户数量最好是不超过 3 个。这里面包含了 3 方面的考虑：

（1）第一轮的 3 位受测试人很可能会将所有最重要的问题全部找出来。

（2）由于第一轮所发现的问题会很快得到修改和调整，所以在第二轮测试中 3 位用户找出的问题会是一系列新的问题。

（3）每轮测试少量的用户可以使效果测试与问题汇总都在同一天完成，因此可以使刚掌握的测试情况及时地得到利用。测试人数过多会大大增加所要面临的问题，从而使问题处理起来倍感吃力。

关于受测试人群的条件，一个有建设性的观点认为，可以针对界面中某一版块的主题，选择经常使用类似界面同类主题的一些用户，专门就这一版块进行测试，由于他们对这方面的使用和浏览具有非常丰富的经验，会提示设计者一些也许从没意识到的、深层次、细微的问题，对设计者进一步的优化工作帮助是巨大的。

另一个建设性的观点则认为，如果选择那些能够反映界面目标用户特点的人作为受测者有困难，那么应该马上改变态度，认识到一个鲜为人知的秘密：测试的对象是谁其实并不重要。因为他们认为：首先严格来说，所有人都是受测界面的初访者。只要他们具备了该设备操作的基本知识，测试就是有效的。其次，设计一个只有你的目标用户才能使用的界面并不明智。在大多数情况下，界面需要同时面对专业人员和普通用户。最关键的一点则是，所有人都会欣赏那些内容明晰的界面，并不是专家才具有这样的识别力。

当然，每一次的测试都需要就不同的测试目的和阶段采用不同的策略，并没有一个权威的、固定的选择受测者的方式必须被沿用。因此，关于受测人群的选择，不必拘泥于传统。

5.4 测试的方法

目前看来，无论是界面的形式方法（建立在用户与界面的交互作用模型上的方法）还是界面设计的评价理论都是很不成熟的。何况数字媒体界面的交互过程极为复杂，单纯地采用形式方法进行测试，很难考虑到用户的认知特征。因此，当前较为可靠并切实可行的是采用各类经验方法进行测试，具体有观察法、原型评价法、咨询法和实验法。

5.4.1 观察法

收集数据最有效的方法就是观察法。观察法能提供大量的有关用户与界面交互的数据信息，其中多数为可度量的客观性数据，也能获得有关用户认知的有价值的主观性数据。

观察法主要研究人机交互过程，通常受到时间、资金、数据分析等因素的限制，因此只能对少数实验用户进行观察，并限于对一些具体问题进行详细研究。常用的观察法有以下 4 种。

5.4.1.1 直接观察法

在用户与界面进行交互操作时，测试人员在被测试用户身边进行直接观察并进行记录。基本做法就是邀请用户运行少量仔细选择过的系统任务，由测试人员对用户行为和反应等情况进行全面观察，直接获得各类需要的数据信息。在一段适当的时间（一个或两个

小时）之后，再邀请用户做出一般性的评价和建议，或对一些特定的问题做出反应。

直接观察法的优点是测试人员的现场记录能够比较准确地反映实际情况，不用进行事后的回忆或处理；缺点是用户在整个观察过程中，身心状态不可能保持一致，有时可能处于疲劳期，有时处于兴奋期，甚至厌恶期，这都会直接影响观察的过程和结果；再者这种方法存在有对用户产生极大干扰的可能。

5.4.1.2 录像录制与分析

用录像机记录下用户与界面交互的整个过程，包括用户的操作、界面显示的内容及用户其他各种状态，如思考过程等。事后设计者可重放，显示用户遇到的问题。

与直接观察法相比，该方法有提供大量丰富数据信息等优点，并能长期保持完整的人机交互记录，为反复观察和分析提供可能。而缺点是录像记录一般长达 2 ~ 3h，分析起来非常费时。因为录像设备较费钱费时，录像带的重放检验也是一个乏味的工作，所以只有在想要发现特别的偶然事件时才有选择地使用。

5.4.1.3 系统监控

大多数易用性实验室都配备或开发了监控软件，以观察和登记用户的活动，并有自动的事件标志。在用户与界面进行交互时，界面系统自身能够对用户输入的某些数据进行自动记录，如出现的错误、特殊命令的使用等，还可以通过计时器，对用户的输入进行统计以得到各个事件的发生频率。

与其他观察方法相比，系统监控记录的数据异常精确。其次，在监控系统建立之后，收集数据和统计的过程也非常自动化和可靠，获得的数据客观公正、具体明确，为进行系统性能的评估和对比提供客观的依据，并且不存在对用户的任何干扰。其缺点是它的局限性较大，一般只能收集到用户对系统的直接操作，不可能收集到有关用户主观性活动的信息（如思考）。因此，这种方法最好与其他方法一起共同使用。

5.4.1.4 记录的收集和分析

在操作时，要求用户自述他们的所作所为及其思维活动、决定和原因等情况。即要求用户不断地报告"我在干什么？为什么如此干？以下准备干什么？"。该记录方法比以上的其他观察法更能够从用户的角度了解到用户与系统交互的完整经历、思维和行为过程。但缺点也是明显的，因为需要组织语言，所以用户会为了表达不断地停止思考。

在综合运用几种观察法时，需要关注和做的是：

（1）在没有任何帮助的情况下，受测试人是否能够理解整个界面系统或某个页面的主题内容，它的功能和用途及怎么开始。

（2）受测试人是否能够注意到并理解界面的导航设置，界面的层次结构以及为某些内容所赋予的名称是否能够让受测试人一目了然。

（3）当受测试人并没有进行某项观察者所预期的操作，或是进行了某项观察者没有预料的操作时，以及当受测试人没有注意到观察者认为是显而易见的内容时，观察者马上要反映出这里面所存在的问题。

（4）界面中真正吸引用户的因素是什么呢？观察者应该留意受测试人所讲的某些重要的话，比如："这正是我想找的！"或"怎么会是这样？"。

关于提问，可以这样做：

（1）当无法确定受测试人在想什么的时候，观察者可以适时地询问他们在看什么或想什么。

（2）努力去发现受测试人在进行每一个步骤时他们所期望的是什么，以及界面是否与他们的期望相符。当他们准备点击时，询问他们期望看到的是什么。当他们点击完毕时，询问他们对看到的结果是否满意。

（3）应该刨根问底去"纠缠"受测试人。观察者需要一环扣一环地追问下去直到达到目的为止。

5.4.2 原型评价法

原型的作用和意义现在已经知道，通过对原型的测试进行评价是一种重要的评价方法。

5.4.2.1 低保真原型的测试

1. 认知预演

这一过程出现在设计初期，在设计人员内部完成，方法是首先要定义目标用户、代表性的测试任务、每个任务正确的行动顺序、用户界面，然后进行行动预演并不断提出问题。问题包括用户能否达到任务目的、用户能否获得有效的行动计划、用户能否采用适当的操作步骤、用户能否根据系统的反馈信息来评价完成任务情况等。最后进行评估，诸如要达到什么效果、某个行动是否良好、某个行动是否恰当、某个状况是否良好。

该方法的优点在于能够使用任何低保真原型，包括纸原型；缺点在于，测试不是真实的用户，不能很好地代表用户。

2. 启发式评估

由多位测试人（通常 4 ～ 6 位专业人士）根据易用性原则反复浏览系统各个页面，各位测试评价人在独立完成评估之后讨论各自的发现，共同找出易用性方面的问题。

该方法的优点在于专家的决断比较快、使用的资源比较少，能够提供综合的评价，评价机动性好。不足之处在于：一是会受到专家的主观影响；二是没有规定任务，会造成专家评估的不一致；三是专家评估与用户的期待存在差距，所发现的问题仅能代表专家的意见。

3. 用户测试

用户测试就是让用户真正地使用界面系统，由实验人员对实验过程进行观察、记录和测量。这种方法可以准确地反馈用户的使用表现、反映用户的需求，是一种非常有效的方法。

用户测试可以采用实验室测试和现场测试。实验室测试是在易用性实验室里进行，现场测试是由测试人员到用户的实际使用现场进行观察和测试。测试之后评估人员需要汇编和总结测试中获得的数据，如完成时间的平均值和标准偏差、用户成功完成任务的百分比、对单个交互用户做出各种不同倾向性的直方图表示。然后对数据进行分析，根据问题的严重和紧急程度排序，并撰写最终的测试报告。

使用纸模型进行评估往往是前两种方式，由设计人员和专家操作纸模型进行测试。用户测试这一方法往往使用在高保真原型测试阶段。

纸模型测试只需要一张桌子就可以进行，测试团队也只需要 3 ～ 4 人即可。这几人的角色分别为"计算机或移动设备"的模拟者、主持人及观察者。而另外模拟用户的人员一般坐在桌子对面对纸模型进行操作。

操作过程中，主持人会提供给用户任务及一些提示，并鼓励用户把自己的问题和感受大声地说出来，并作为评估的依据。模拟计算机或移动设备的人会根据用户的操作把另一个纸模型界面放到用户面前，让用户感觉到好像是一个界面在自动地变换。而观察者的主要任务是记录，记录用户使用原型过程中的感受、出错现象、提出的问题等。必要时，观察者可以使用录像设备进行记录，以便测试结束后反复观看。

5.4.2.2 高保真原型测试

通过类似于 Flash Catalyst 发布的 SWF 格式文件可以让设计人员完整、真实地展示自己的设计，并且进行界面的易用性测试。与纸模型测试类似，高保真界面原型的测试也包括设计人员预演、专家启发式评估及用户测试这 3 种。只不过针对一个与最终完善的界面高度类似的模型进行测试，能够更加准确地发现界面的问题，用户也可以获得与使用最终发布的界面类似的用户体验，从而让设计人员获得更加有价值的用户反馈，以不断修改和完善界面。

高保真模拟测试一般会在易用性实验室中进行，并借助专业的仪器进行辅助测试，如眼动仪。易用性实验室一般会用到两个房间，分别作为观察室与测试室，这两个房间使用一个单向玻璃隔开。参加测试的用户在测试室中使用界面，设计人员与实验人员在观察室中对用户进行观察。由于两个房间是由单向玻璃隔开的，因此用户并不知道有人在观察他的行为（图 5-9、图 5-10 ）。

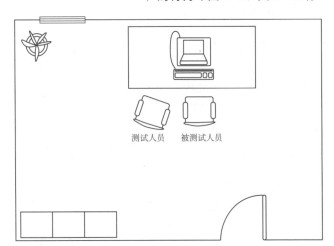

图 5-9　简易实验室布局

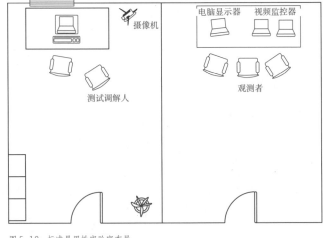

图 5-10　标准易用性实验室布局

测试室一般要布置得尽量符合使用环境。例如，像一个办公室或者书房，这样可以让用户放松，从而得到较为准确的测试结果。用户使用的计算机一般会安排安装隐藏式眼动仪，以记录与分析用户在使用界面时的浏览路线和停留热点区域（图 5-11）。

如图 5-12 所示，易用性实验室记录了一些特殊测试项目中的"凝视点"、"扫视"和"审视轨迹"，来确认某一页面中最吸引人目光的区域位置。将每一个独立的测试结果相叠加，可以创造出一幅视觉"热点图"。这样的测试分析结果可以让设计人员更加了解用户的视觉焦点所在，从而确保预期的视觉层次感，或者是对其提出质疑。

观察室的设计人员可以一边观察用户的行为一边进行讨论，

图 5-11　眼动仪测试的结果

图 5-12　审视轨迹形成的热点

录像设备可以把用户的行为及屏幕变化记录下来，实验完成之后可以继续进行分析。实验人员通过麦克风向用户发出指令与指导，而用户则根据实验人员提供的任务要求来完成操作。

在原型设计评价方法中，设计者和用户是捆绑在一起的。例如，当测试中发现的用户需求变化往往会导致对原型设计指标方案的变化，使一个按部就班进行的既定方案的设计变成具有很大变动的逐步发展的设计过程。设计人员通过评价可以有选择地决定是对原方案进行修改，并在此基础上进行设计，还是丢弃它去寻找新的方案。

5.4.3　咨询法

咨询法的形式是直接向广大用户或经过选择的样本用户进行询问，然后对收集到的反馈信息进行统计分析，产生有用的测试结论。其特点是要预先设计和构造好咨询手段或工具（如调查表、座谈提纲），能够对大批用户同时进行咨询，从用户那里直接取得对界面评价的第一手资料。

咨询法的优点是：首先，方法比较直接，实行起来比较简单，而且只要设计好咨询手段和工具，便能迅速收集数据；其次，由于咨询对象广泛，收集的数据量大，因此产生的测试结论比较可靠和具有普遍性；再次，能够预先调查用户对界面的需求，从而使设计和开发的界面易于被用户接受和喜爱。当然，咨询法也有不足之处。例如，只能向用户询问他们了解的内容，只能收集到用户的主观回答，不能像其他方法那样取得客观数据。

设计好的咨询手段和工具，是咨询法取得良好效果的前提，在设计时必须注意以下两点：

1. 咨询工具的稳定性

要用同一个工具广泛地适应不同的环境、不同用户、不同时间、不同地点以保证测试结果的稳定性。

2. 咨询工具的内部一致性

向用户提出的问题应该尽可能明确、具体，符合相应的咨询内容，不要掺入无关的因素，不要模棱两可。

目前常用到的两种咨询手段和工具是座谈和调查表。

5.4.3.1　座谈

座谈通过座谈会或采访的形式直接向用户征询对系统和界面的意见。当用户界面在大

量使用后，可能会出现各类问题，通过此种方式，可不断发现问题和解决问题，并客观、正确地评价自己开发的界面。它比调查方式有更大的灵活性，并且能够与用户一起对问题进行深入的探讨，常常能产生特殊的、建设性的建议。虽然界面设计者早些时候可能已经依据建议改进过界面，但座谈的结果可以使之更接近用户的需求。

从参加座谈人员的数量看，一种是许多人参加的群体讨论，这往往能在有限的时间内获得更多、更普遍的信息；另一种是对个人和少数人的采访，这往往能使获得的信息有质量和深度。因为与用户座谈是需要较大成本和较费时间的，所以通常只有小部分用户团体参与。

5.4.3.2 调查表

编写用户调查表是一种费用少、管理人员和用户双方都能接受的方法。这个方法以一个实用性的工具——清单为基础。清单由一系列用于评价界面易用性的具体问题组成，这些问题为那些界面设计人员找出并弄清界面存在问题的领域、待提高的领域和特别优良的方面提供了便利。

在调查表中，测试人员一般会要求用户按照下列尺度回答提出的问题：

- 非常不满意。
- 不满意。
- 中立。
- 满意。
- 非常满意。

调查表中列出的界面测试条目如下：

1. 版式和显示

（1）界面中字符的可读性：可读、不可读。

（2）界面中字符的易读性：易读、不易读。

（3）版式布局：合理、不合理。

（4）界面框架结构：合理、不合理。

（5）色彩组合：美观、丑陋。

（6）颜色使用是否改善显示状况：清晰、模糊。

（7）色彩组合是否考虑到色盲者的使用：是、否。

2. 系统信息和文字描述

（1）整个系统文字描述：一致、不一致。

（2）文字描述：易懂、难懂。

（3）文字的使用是否熟悉：熟悉、生疏。

（4）文字描述是否对应任务：对应、不对应。

（5）简略词的用法：合适、不合适。

（6）信息的传达：清晰、模糊。

（7）界面中说明性的描述和标题：能理解、不能理解。

（8）重要信息是否突出：突出、不突出。

（9）信息的组织逻辑性：强、弱。

（10）界面中不同类型的信息区分：清晰、模糊。

（11）用户输入信息的位置和格式：清晰、模糊。

3. 帮助和纠错

（1）出错信息有用程度：高、低。

（2）纠正用户错误：容易、难。

（3）界面中的求助信息：清晰、模糊。

（4）出错信息用词：愉快、不愉快。

（5）求助信息获得：容易、困难。

（6）纠正打字错误的能力：强、弱。

（7）对误操作的复原：容易、困难。

（8）对输入信息的修改：方便、不方便。

（9）系统反馈：有效、无效。

（10）错误的避免：有效、无效。

（11）综合考虑生疏型、熟悉型用户的需求：合理、不合理。

4. 学习

（1）系统：简单、困难。

（2）记忆命令的名称和使用：简单、困难。

（3）信息编排符合逻辑：符合、不符合。

（4）界面信息：足够、不够。

（5）联机求助的内容：合适、不合适。

（6）提供的联机手册：完整、不完整。

（7）提供的参考资料：易懂、难懂。

（8）联机求助的使用：方便、不方便。

（9）图标和符号形象：明确、模糊。

5. 系统的能力

（1）系统响应时间：快、慢。

（2）响应信息速率：快、慢。

（3）对破坏性操作的保护：合理、不合理。

（4）兼容性：好、坏。

（5）系统故障发生：极少、频繁。

6. 对系统或界面总的评价

（1）系统功能：足够、不够。

（2）界面使用：满意、不满意。

（3）系统可靠性：可靠、不可靠。

（4）用户对系统的控制：灵活、勉强。

在清单每一部分的结尾处，为评价者留出空间以便在此做任何评论，不管这些评论是好是坏，只要与本部分出现的问题有关即可。其后是一个"非常满意"到"非常不满意"的5项可选表格，让评价者对照标准及问题对界面给出一个一般性的评价。

5.4.4 实验法

实验法区别于其他方法的特点在于，它有更明确、更具体的测试目的，并按照严格的测试技术和步骤进行，能得出直观和验证性的结论。它更适合于对不同的界面设计或特性进行比较性测试。它可以将观察或咨询所获得的数据信息作为实验的基础；反之，在其他方法的实施过程中，也可以引用实验法的结论。

实验法的基本原则是：在其他若干变量被妥善控制的情况下，测试设计人员改变某一变量 A，观察 A 的变化对另一变量 B 的影响。

实验法有一套严格规定的执行步骤，即建立实验目标和条件假设、实验设计、实验运行、数据分析。

5.4.4.1 建立实验目标和条件假设

实验法的第一步是明确实验目的。目的要尽可能具体，尽量依据已知的评价指标，同时要对实验条件作出必要而合理的假设。例如，"比较在文字处理中使用不同设备（箭头键和鼠标）的区别"。显然，实验目的是比较它们的定位速度和精度，同时要对光标移动速度和精度进行条件假设，分析和确定所有影响假设的、能度量的因素（如完成任务的时间、正确响应率、错误率等）。通过对这些度量因素的测试，便能直接与实验目的和条件假设相联系，从而解决问题。

在确定度量因素时，一要注意尽可能选取少量主要因素，以便降低实验和分析难度；二要注意考虑一些干扰性因素，如噪声、工作条件的变化、参加实验的用户之间的差异等。

5.4.4.2 实验设计

在实验设计中，首先要考虑的是确保实验的真实性，实验中所发生的一切应该尽量与实际使用时可能遇到的所有情况相似。这不仅要求实验的环境和条件非常逼真，而且实验的工作步骤完全模拟真实系统的工作。其次，要注意对度量因素，尤其是干扰因素的控制，应尽量让干扰因素相互抵消，或不至于严重影响主要度量因素的正确性。要考虑对参加实验的用户的选择和使用方式，以尽量减少人为干扰因素。

实验设计的方式多种多样，但常用的是随机设计和重复测试设计。随机设计中选取参加实验的用户是随机的。重复测试设计则是选取多组用户重复同一个实验过程，或同一组用户重复数次执行同一个实验过程。

5.4.4.3 实验运行

在实验运行时，要注意处理好以下两个问题：

（1）必须认识到，每项实验往往只能测试系统的一项性能或指标。因此，在整个实验过程中可能包含一系列相互独立的性能测试，要缜密地考虑这些测试的先后次序，尽量排除它们的相互干扰。

（2）一项测试的内部测试次序也很重要。可以通过有良好实验结构素质的测试人员来减少这种干扰，同时还要减少外部环境因素的影响。

5.4.4.4 数据分析

由于实验条件的限制，参加实验的人员和实验取样的数量往往有限，从而影响实验结

果的可信度。为了提高可信度，除了尽量增加受测试人员和取样的数量外，采用好的统计分析方法也是一个很好的手段。目前，较为流行的分析统计软件是 Matlab 和 SPSS。

实验设计和数据统计分析是复杂的课题，新的测试设计人员最好和有经验的科学家进行合作。

5.5 测试的类型与阶段性重点

5.5.1 测试的类型

测试应该根据不同阶段和不同测试目的选择不同的测试类型，目前主要的两种类型如下：

（1）主题领会测试。向受测试人展示界面，看他们是否能很快领会该界面的主题内容，是否能理解界面的用途、价值描述、组织结构和使用方法等。

（2）给定任务测试。请受测试人进行一些具体的任务，然后观察他们的完成情况。例如，"找出一辆价格在 300 元以下的自行车，并购买"。

5.5.2 不同阶段的测试重点

在界面开发的不同阶段，测试的内容和侧重点是不同的。

（1）策划阶段。测试竞争对手的界面，观察要点是界面上哪些效果不错，用户喜欢什么？

（2）界面设计样本阶段。主要是原型测试，主要观察用户是否能领会界面主题与导航的结构。

（3）测试完成了的版本。界面的全部内容，可以给定用户相应的任务，观察他们的完成情况。

5.6 评估标准

根据界面测试的目标，始终依照评估的标准来设计测试。这些标准的主要关注点可以放在以下问题上：

- 界面设计是否有利于用户目标的完成？
- 界面使用效率如何？
- 界面学习和使用是否容易？
- 设计的潜在问题有哪些？

以上是关于界面系统总体使用情况的评估标准，具体的标准可以体现在以下 4 个方面：

（1）系统总体情况。包括系统功能是否够用、系统是否可靠、系统响应是否迅速、是否有容错性设计、总体发生故障的次数多不多、用户是否能流畅地使用系统等方面。

（2）信息系统与术语。信息的组织是否符合逻辑、信息是否主次分明、是否能够在屏幕中找到需要的信息、标题和菜单名称是否容易理解、整个系统的词汇系统是否统一、图标与符号是否能够理解、缩略词的用法是否容易理解。

（3）帮助和纠错。纠正操作错误是否容易、屏幕上的求助信息是否清晰、出错信息用词是否恰当、能否有效地避免灾难性的错误、对输入信息的修改是否方便。

（4）界面视觉效果。屏幕上字符的可读性和易读性、屏幕布局是否合理、色彩组合是否美观、细节设计是否美观等。

其实，可以从以上这些内容发现，评估的标准已经表现在问卷调查表的内容里了。

除了这些普遍性评估标准，每个不同的界面系统也应该有自己独特的评估方式与内容，设计师可以根据具体设计方案进行测试的标准制定。

5.7　测试结果的分析和处理

测试完毕后，根据观察和提问所总结出的问题，首先是进行筛选，确定哪些内容需要进行修改。接下来就是进入到实际的操作中：制定出修改和调整的方案，以解决问题。

界面开发人员首先要确定的是：对于受测试的界面，是通过局部微调来解决发现的问题还是全盘否定？

当然，界面开发人员首先应该考虑的是进行局部的微调，并把重点放在容易使受测试人误入歧途的具体细节上。在调整一番之后，应该再进行测试，以便确定调整是否已达到了效果、解决了问题。如果调整无济于事，那么界面开发人员应该明白界面确实存在着非常严重的根本性问题，这个时候就只有勇敢面对问题，知错就改，重新来过。当然，重新思考根本性问题并不意味着必须全部改变，其中总还有有价值的东西存在。

5.8　两点建议

在写了那么多关于测试的指南性内容后，还需要对年轻的设计者提出两点建议。

5.8.1　不能仅仅遵循设计和评估指南

微软已经开发出一套 Windows 平台的界面指导规范以确保 Windows 程序具有一致性的外观。其他公司也开发出针对其他平台的类似指南。像 Jakob Nielsen 这样的易用性专家已经写了很多关于设计易用界面等方面的文章。有关于这些主题的大量信息可以获知，设计人员相信严格地遵循这些指南和标准便能制造出完全易用的产品。

问题是指南在本质上是概括性的，指南必须适用于各种情况，因此并不总是能为设计者正在设计的特定系统提供了最佳的行动指南。遵循一个写得很好的指南可以帮助我们设计出一个一致性的界面，但不能肯定它就是易用的，除非让真正的用户对其进行测试。当使用指南时，不要像使用食谱那样去使用它们，不要期待从一个指南中就可以获得全部最佳结果的道路。两个设计人员可以用两种不同的方式实施同一指南，但两种实施也许都不适合于普遍情况。而且，有时严格遵循指南会导致一个糟糕的结果，或者导致指南间的冲突。

在这些问题真正成为问题之前，只有以用户为中心的设计才能帮助解决这些问题。

因此，以另外一种方式来考虑这个问题吧：让"以用户为中心的设计"，而非用户界面指南，成为设计决定的仲裁者。

5.8.2　不必非要建造一个易用性实验室

不要断定易用性测试就意味着必须建立一个昂贵的实验室，在天花板上架设摄像机、眼动仪、单面玻璃窗（One-way Mirror）及其他注意力监控设施等。可以肯定的是，那些需要做很多测试的公司建造一个专门的实验室确实会很方便，但也可以在各种条件和情况下进行有用的、有效的测试。

一种方式是只需简单地找一个精通于人机对话研究和收集数据的测试人员坐在用户后面，观看用户怎样操作任务即可。这种测试可以在会议室或办公室里很容易地进行。

当设计者越来越多地涉及易用性测试的时候，他可以添加诸如摄像机、One-way 镜、眼动仪或能让他实时观看和记录用户操作的显示设备。不必一次性就添加好所有设备，即使一件件地添置设备也可以帮助设计师从易用性测试中获取很多有价值的东西。

当然，另一种替代方式是，也可以把界面易用性的测试外包给易用性测试咨询人员和咨询公司。

延伸阅读

1. 斯蒂夫·克鲁格 . 网页设计效果优化艺术 . 济南：山东科学技术出版社，2001.

2. 李洪海，石爽，李霞 . 交互界面设计 . 北京：化学工业出版社，2011.

3. 周涉 . UI 进化论：移动设备人机交互界面设计 . 北京：清华大学出版社，2010.

第6章　设计欣赏

6.1 图形用户界面

6.1.1 操作系统界面

图 6-1　Mac OS 和 Windows 图形界面系统演变

　　苹果和微软作为世界上最主要的两大图形界面的提供商，虽然各自具有独特的界面优势，但从其发展历程均可以看出它们都是越来越朝着界面的易用性和自然性方向迈进（图 6-1）。

　　还未正式发布的 Windows 8 采用 NUI+GUI（自然用户界面技术和图形用户界面相结合）的形式（图6-2）。Windows 8 系统支持多种设备，如平板计算机或上网簿。用户将通过最新的"开始"菜单用户界面，体验到"多点触摸互动"的美好感觉。新的"开始"菜单不再像旧的 Windows 开始菜单，取而代之的是一个可定制的、可扩展的全屏应用画面，但这意味着用户必须更新显示设备才能得以实现。

图 6-2 Windows 8 的 NUI+GUI 相结合界面

Windows Vista 系统虽然有许多不尽如人意的地方，但其桌面优势还是很明显的。例如，从设计细节出发，图 6-3 显示的是 Windows Vista 最吹捧的透明窗口效果，图 6-4 显示的是 Windows Vista 的另一个特点：3D 桌面。

图 6-3 Windows Vista 的透明窗口

图 6-4 Windows Vista 的 3D 桌面

微软的 Windows 操作系统允许用户对界面进行个性化的定制和重新设计，许多设计机构和设计爱好者为其制作了许多丰富多彩的"主题"界面（图 6-5～图 6-8）。

许多界面设计爱好者对 Mac OS 系统界面情有独钟，遵循苹果系统的界面排布风格的各类主题界面设计也经常见到。

图 6-5 Windows Vista Plus 主题设计

图 6-6　Windows Black Borderline 主题设计　　　　　　　　　　图 6-7　Windows 蝙蝠侠主题设计

图 6-8　模仿 Mac OS 系统的主题桌面设计

6.1.2　应用软件界面

　　Atlantis 是一款文字处理软件（图 6-9），它能够实现直观、无盲点的处理文字。软件界面可以按照用户意愿自定义，比如工具栏、字体选择、排版、打印栏等，还可以把软件界面中的任何可以移动的部分任意放到方便的位置以提高工作效率。

图 6-9　文字处理软件界面：Atlantis

Final cut pro 是相对专业的影视编辑软件（图 6-10），与 Mac OS 系统兼容。从界面特征看，与同类运行于 Windows 环境的影视编辑软件 Adobe Premiere 相比，具有明显的"苹果"特点。

图 6-10　媒体编辑软件界面：苹果系统中的 Final cut pro

目前大多数的浏览器都分类排布了许多网站链接名以方便和吸引用户使用，同时也很注意色调的处理，尽量保持信息的简洁、清晰（图 6-11）。

为了显示管理的科学性和理性成分，管理类的软件界面通常都设计为蓝色，框架结构简洁明了，使用的高效和针对公司个体的特殊设计是用户最为关注的两方面（图 6-12、图 6-13）。

图 6-11 浏览器：搜狗高速浏览器

图 6-12 Wooson Logistics 管理软件界面

图 6-13 人力资源管理软件界面

HonBox 在线音乐软件界面有别于传统的音乐编辑软件（图 6-14），其特点在于不但把各个功能区域用距离分开，避免用户看到像传统的音乐编辑软件界面那样密集型的调节界面就头大，并且还模拟真实的数据线，把各个功能区域的联系标示出来，具有自然界面的特点。

图 6-14 HonBox 在线音乐软件界面

由 Skyhua 设计的 U8 Talk 界面（图 6-15），视觉统一，功能专一，是一款适于办公、商务用途的聊天软件，还提供了实时的视频功能。

异形窗口界面主要出现于娱乐型、功能并不庞大的操作性软件设计中，它们一般都会提供换肤功能，以便更好地体现软件的个性化语言（图 6-16）。

图 6-15 U8 Talk 界面

图 6-16 异形窗口操作软件界面

6.2　网页界面

6.2.1　文本情怀

并非只用文字组成界面就一定显得无趣，对文字的设计同样能造就生动、有风格的画面（图 6-17、图 6-18）。

图 6-17　文本网页界面

图 6-18　生动的文本网页界面

6.2.2　图形界面

　　用单纯的图形和色彩形成画面，是信息量较小的小型网站比较取巧的方法（图6-19）。

图6-19　图形网页界面

6.2.3　商务型网页

　　图6-20是两个典型的商务网站界面。从网页结构看，它们信息量中等，因此界面的结构也比较清晰，这是单一商务网站界面最常见到的样式。

图6-20　商务网站界面

6.2.4　小型网站

一般个性化的小型网站界面都是由 Flash 软件制作完成，它自身所带的技术丰富性为客户定制特殊的网站界面提供了可能（图6-21、图6-22）。

图6-21　个性化的小型网站界面（一）

图6-22　个性化的小型网站界面（二）

6.2.5 可口可乐

图 6-23~ 图 6-26 是 4 个不同的可口可乐产品网站界面。从中可以看出，虽然信息结构、版式布局不尽相同，但界面设计的颜色组合、曲线图形的运用、文化表达皆非常相似。这是由可口可乐公司本身的文化定位以及惯有的社会形象所决定的，这些设计代表了社会和用户对可口可乐产品认同的方向。

图 6-23 可口可乐产品网站界面（一）

图 6-24 可口可乐产品网站界面（二）

图 6-25 可口可乐产品网站界面（三）

图 6-26 可口可乐产品网站界面（四）

6.3 多媒体产品界面

联想和松下两大集团都是以做电子和数字产品为主的企业，带有科技视觉特征的演示多媒体光盘，为用户提供了专业和高视觉享受的产品认知（图6-27、图6-28）。

图 6-27 联想产品家族介绍演示光盘

图 6-28 松下设计博物馆演示光盘

通过光盘演示的方式进行企业形象介绍，是目前多数公司的首选。在这样的演示光盘设计中，带有信息说明的图形和表格的大量运用，会为企业带来良好的客户印象（图6-29）。

图6-29 企业介绍

6.4 手持移动设备界面

6.4.1 手机

手持移动设备程序界面如图6-30所示,设计方案如图6-31所示,iPhone OS平台如图6-32所示,同一框架模式的手机换肤设计如图6-33所示。

图6-30 iPhone应用程序界面

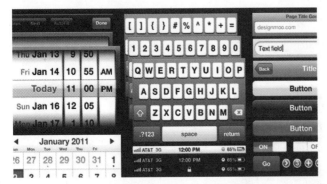

图6-31 iPhone 4的图形用户界面设计方案

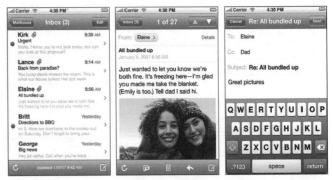

图6-32 iPhone OS平台

图6-33 同一框架模式的手机换肤设计

6.4.2 PDA 和上网簿

Handspring 公司的 Treo Range of Phone—PDA 产品，体现了对软、硬件两种交互方式的紧密整合。该设备支持网络连接，但受到 QWERTY 键盘和非鼠标操作等诸多限制，许多网站事实上很难真正使用。当然，它的感应触摸屏幕可以浏览网站，并完善了其他功能。触摸屏之外带手写输入，提供了多种输入交互方式（图 6-34~ 图 6-36 ）。

图 6-34 苹果公司的牛顿 PDA

图 6-35 Handspring 公司的 PDA

图 6-36 上网簿：Lenovo Ideapad U8 界面设计方案

6.4.3　音乐播放器和车载计算机

　　Pogo 是一种轻型手持式设备，手机或 MP3 播放机通过它可以联通网络和收发 Email（图 6-37~ 图 6-42）。

图 6-37　MP3 界面设计方案

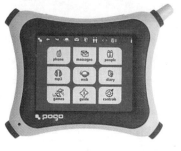

图 6-38　Pogo

图 6-39　手持设备中的卫星地图

图 6-40　GiNi SF 电子地图的导航设备

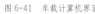

图 6-41　车载计算机界面

图 6-42　骚电可视音响界面设计

参考文献

［1］ 鲁晓波，唐炳宏.数字图形界面艺术设计［M］.北京：清华大学出版社，2006.

［2］ Shneiderman B.用户界面设计：有效的人机交互策略［M］.4版.张国印，等译.北京：电子工业出版社，2006.

［3］ 李洪海，石爽，李霞.交互界面设计［M］.北京：化学工业出版社，2011.

［4］ 周涉.UI进化论：移动设备人机交互界面设计［M］.北京：清华大学出版社，2010.

［5］ 罗仕鉴，朱上上，孙守迁.人机界面设计［M］.北京：机械工业出版社，2009.

［6］ 斯蒂夫·克鲁格.网页设计效果优化艺术［M］.杨德祥，译.济南：山东科学技术出版社，2001.

［7］ 尼科·麦克唐纳.什么是网页设计？［M］.俞佳迪，戴刚，王晴，译.北京：中国青年出版社，2006.

［8］ 唐纳德·A.诺曼.设计心理学［M］.梅琼，译.北京：中信出版社，2003.

［9］ Smoyu.无需猜测的设计［N10L］.http://www.333cn.com/media/llwz/102944.html.

［10］ 浩峰.用户分类浅谈［N10L］.http://cdc.tencent.com/?p=1588.